This Book belongs to

DRAW PAINT PRINT like the

나도 예술가처럼

우리 시대 위대한 예술가 12인의 예술 작품 따라잡기

GREAT ARTISTS

Marion Deuchars

이마고

나도 예술가처럼

우리 시대 위대한 예술가 18인의 예술 작품 따라잡기

Draw Paint Print Like the Great Artists

초판 1쇄 인쇄일 2017년 11월 23일
초판 1쇄 발행일 2017년 11월 27일

지은이 매리언 듀카스
옮긴이 김광호/편집부
펴낸이 김채수
편 집 여문주
디자인 김채수
마케팅 백유창

펴낸곳 이마고
주소 제주특별자치도 서귀포시 표선면 표선리 1549-3 704호
전화 064-787-5914 팩스 064-787-5915
E-mail imagopub@naver.com www.imagobook.co.kr
출판등록 2001년 8월 31일 제10-220b호
ISBN 978-89-97299-23-2 03650

* 값은 뒤표지에 있습니다.
* 잘못된 책은 바꿔드립니다.
* 이 책은 한국출판문화산업진흥원의 출판콘텐츠 창작자금을 지원받아 제작되었습니다.

For Colette and Daniel

나는 이 책에서 오랫동안 나의 작업 스타일에 중요한 영향을 끼쳤던

내가 선호하는 예술가들을 선택했습니다.

그들의 기법을 탐구함으로써

그들 작품의 본질을 이해하게 되었고

그들이 자신의 주위에 있는 세상을 어떻게 보는지 알게 되었습니다.

모든 예술가들은 다른 예술가의 작품들을 보고 배우며

그 부분들을 흡수하여 자기 방법대로 자신의 작품을 만듭니다.

여러분은 이 책에 있는 예술가들을 통해 새로운 작업 방법과

새로운 이미지를 만들고 탐구하는 방법을 찾게 될 것입니다.

그것은 단순히 가위를 연필 대신 사용한다거나 혹은

새로운 모양이나 재미있는 실험을 통해 여러분의 상상력을

새롭고 놀라운 미지의 세계로 인도할 것입니다.

내가 다년간 체험한 것들과 이 책을 만들며 경험한 것처럼

여러분도 이 책에 소개한 예술가들을 통해

재미있는 창작의 경험을 하게 되기를 기원합니다.

- 매리언 듀카스

‘Creativity
takes
courage’

창의력은 용기를 필요로 한다.
- 마티스

Henri Matisse

ART MATERIALS

[기본 준비물]

투명풀이나 딱풀
가위
색도화지(다양한 크기와 색상)
자
연필
색연필
펜
테이프
다양한 종류의 붓
크레용이나 파스텔
물감
콤파스
지우개
연필깎기
물통
팔레트
잉크

연필

연필은 다양한 모양과 크기가 있어요..
여러 가지 종류를 준비하세요.

수용성 색연필

물을 덧칠하면 색연필에서
수채물감으로 변해요.

그래파이트 펜슬이나
스틱은 종이에 넓은 표면을
칠하기 좋아요.

펠트펜 (마커펜)

여러 종류의 모양과 크기가 있어요.
굵은 것과 가는 것들을 준비하세요.

붓펜도 아주 유용해요.

지우개

딱딱한
보통 지우개

부드러운
퍼티 지우개

드로잉 콤파스

목탄은 부드럽고
검고 벨벳같아서
그리기좋은
재료지요.

종이

종이는 색지, 사진인화용, 인쇄용 등 다양하며
여러 종류의 두께가 있어요.

분필과 파스텔

다양한 색깔의 분필과 파스텔은
섞어 쓰면 물감을 칠한 것 같은 효과를 주지요.

종이 팔레트는 쓰고 버릴 수 있고
젖은 종이타월을 덮어놓으면 며칠 동안
물감을 보관할 수 있어 유용해요.

팔레트는 물감을
섞거나 보관하기 좋아요.

플라스틱 팔레트

물감

아크릴물감

플라스틱 베이스의 매우 기능이 많은 물감.
물과 섞어 진하게나 옅게 사용해요.

포스터 물감

학교 프로젝트, 포스터,
공예에 적합합니다.
수성으로 가격이 제일
저렴하지요.

구아슈

불투명한 수채화 물감. 구아슈를
칠하면 흰종이 바탕을 볼수 없어요.

수채화 그림물감

물감을 칠하면
바탕을 볼수 있어요.

붓

거센털 — 딱딱한 붓. 아크릴 물감과 포스터 물감에 사용
인조 — 저렴한 가격. 모든 물감에 사용
흑담비 — 부드럽고 높은 품질 비싼가격. 모든 물감에 사용

마스킹 테이프

책상에 종이를 고정할 때
종이의 부분을 감출 때 유용해요.

잉크는 그림
그리기에
좋고 여러가지
색들이 있습니다.

잉크펜이나
붓, 막대기 등으로
명함에 글씨를 써보세요.

잘 드는 가위

안전가위를 사용하세요.

안 쓰는 병은
물통으로 쓰기
좋아요.

풀

딱풀이나
물풀

롤러

큰 면적을 칠할 때나
칼라종이를 만들 때
유용해요.

Joan Miró

호안 미로의 작품들은 밝은 색깔과 검은 테두리 같은 특징 때문에 누구나 한눈에 쉽게 알아볼 수 있습니다. 그는 자신만의 독특한 '느낌'을 살리기 위해 여러 종류 의 질감과 다양한 재료를 사용했지요.

옆페이지의 그림에는 질감 있는 바탕에 검은 크래용 선, 얼룩진 원 그리고 솔리드 하게 페인팅된 원 등 서로 다른 요소들이 어떻게 하나의 그림 안에서 조화를 이 룰수 있는가를 보여줍니다.

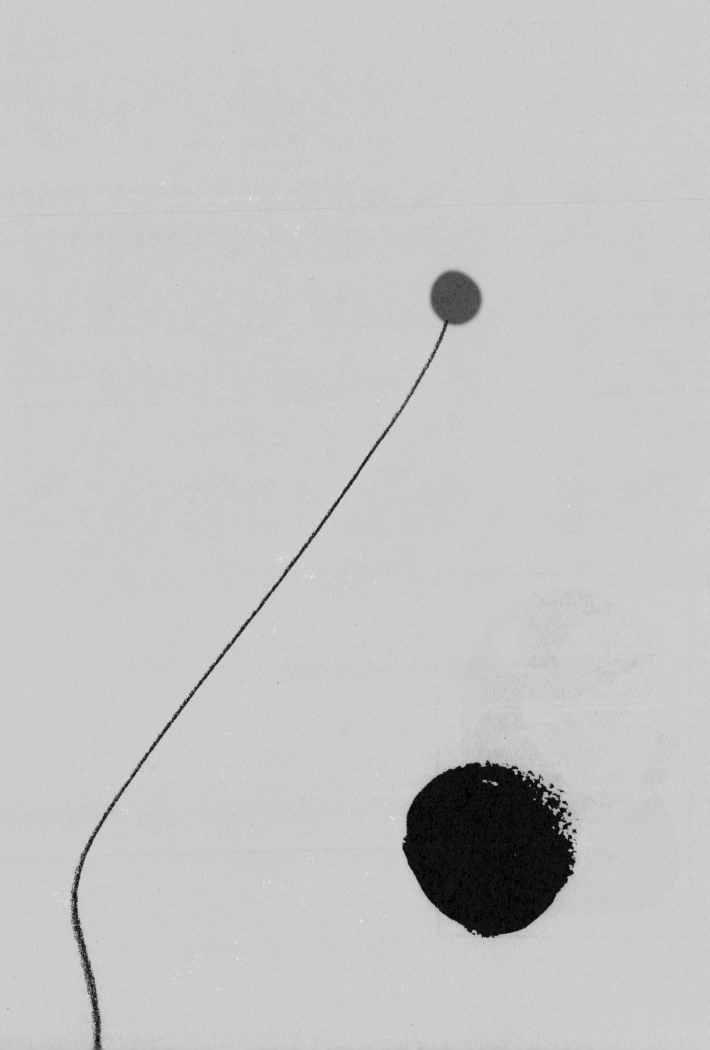

AUTOMATIC DRAWING

자동 그리기

하얀 종이

미로의 많은 작품들은 종이 위에서 임의적으로 손을 움직여
그리는 자동 그리기 연습을 통해 만들어졌습니다.

[준비물]

하얀 종이
검은색의 두꺼운 크레용
종이 팔레트 혹은 신문지
색연필이나 색펜 혹은 물감

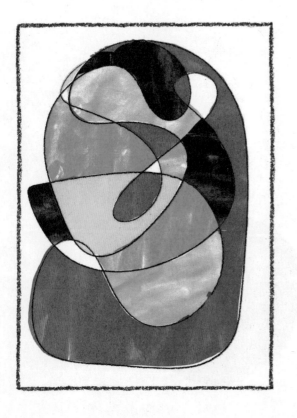

1. 종이를 앞에 놓으세요.
움직일 수 있는 공간을 충분히 확보하세요.

2. 눈을 감아요

3. 검은 크레용으로 직선과 곡선을 종이 전면에
빠르게 그리세요.
(책상에 그리고 있는 건 아닌지 종이에 그리는 게 맞는지
눈으로 확인해도 괜찮아요.)

4. 이렇게 해서 저절로 만들어진 공간 속을
밝은색으로 칠하세요.

자동 그리기 연습을 해보세요.
이렇게 해서 생겨난 공간에 색을 칠해보세요.

CLOSE YOUR EYES!

↘ 눈을 감고 그려봐요!

EXPERIMENTS AND MARK-MAKING

실험과 마크 만들기

미로의 그림들을 보면 놀랍게도 한 그림에 여러 가지 다른 기법으로
색을 칠했다는 것을 알 수 있어요.
그것들은 마치 미로가 다양한 재료를 가지고 재미있게 장난을 친 것처럼 보이기도 하지요.
아래의 네모 안에 여러 재료들을 이용하여 마크 만들기 실험을 해보세요.

'WATERY' PAINT
WATERCOLOUR OR 'WATERED-DOWN' POSTER OR ACRYLIC PAINT

'WATERY' PAINT

SOLID PAINT

SOLID PAINT

✳ SOLID, THICK POSTER OR ACRYLIC PAINT. YOU MIGHT NEED A FEW LAYERS. YOU SHOULD NOT 'SEE THROUGH' IT.

PAINTED DRY LINE

PAINTED DRY LINE

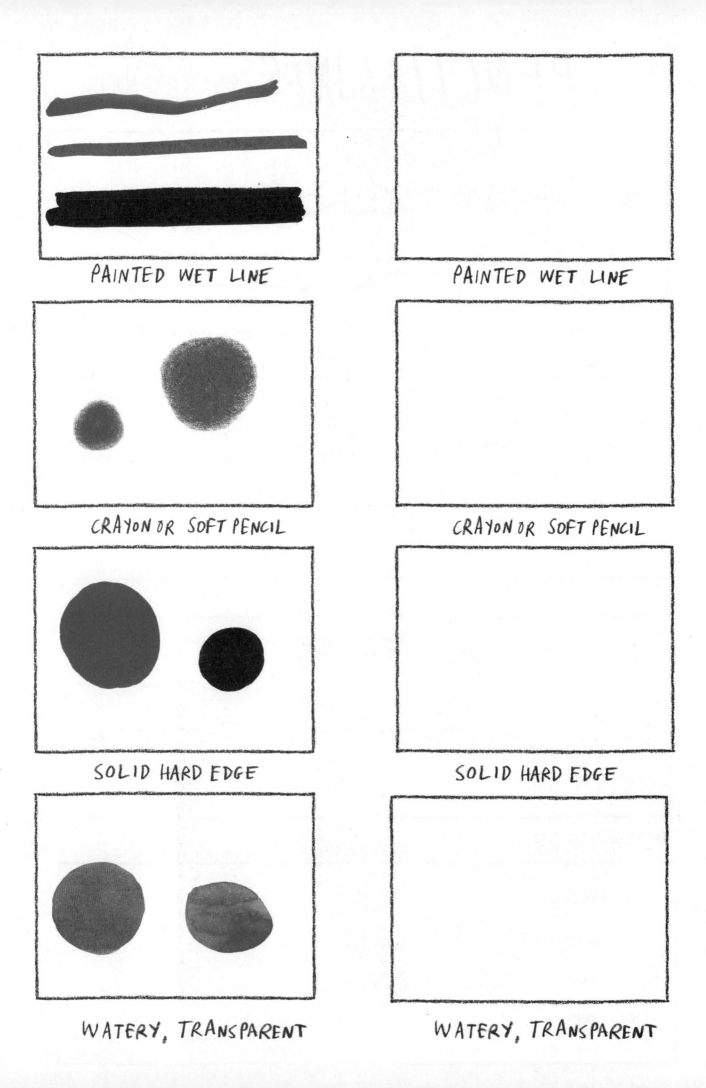

PAINTED WET LINE

PAINTED WET LINE

CRAYON OR SOFT PENCIL

CRAYON OR SOFT PENCIL

SOLID HARD EDGE

SOLID HARD EDGE

WATERY, TRANSPARENT

WATERY, TRANSPARENT

PENCIL LINES

연필 선의 차이가 보이나요?

PRESSING DOWN SOFTLY

PRESSING DOWN HARD

부드럽게, 강하게 그려봐요.

PRESSING DOWN SOFTLY

PRESSING DOWN HARD

FAST LINE

SLOW LINE

FAST LINE

SLOW LINE

빠르게, 느리게 그려봐요.

FAST LINE

SLOW LINE

FAST LINE

SLOW LINE

COPY THE MARK-MAKING IN THE BOXES. 박스 안의 선들을 따라 그려보세요.

ROUGH LINE

SMOOTH LINE

거칠게, 매끄럽게 그려봐요.

ROUGH LINE

SMOOTH LINE

ANGRY LINE

HAPPY LINE

힘차게, 경쾌하게 그려봐요.

ANGRY LINE

HAPPY LINE

마크 만들기를 해보았으면 이번에는 그것들을 이리 저리 조합해 보세요.
부드러운 크레용과 수성물감,
수성물감으로 칠한 뒤 그 위에 두껍게 칠한 모양들,
빠르게 그린 선 옆에 느리게 그린 선 등.

TEXTURES

미로는 단순하고 밝은 색들을 쓰기 좋아했어요.
빨강, 노랑, 파랑, 초록, 그리고 검정 등.
그의 작품은 장난기 많은 아이 같으며 초현실주의의 영향을 많이 받았지요.
그는 자신이 만들어낸 추상적인 형상들과 달, 사다리, 별, 여자 같은 구상적인 요소들을 조합하였습니다.
나는 미로가 자신의 작품에서 보여주는 서로 다른 질감의 사용과 배합을 아주 좋아한답니다.

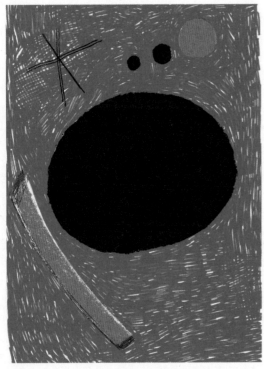

준비물

칼라 펠트펜 혹은 마커펜
크레용, 목탄
차이나 그래프 연필(왁스 연필)
하얀 종이
색지
연필

여러 가지 방법으로 다양한 톤을 만들 수 있어요.
예를 들면 아래의 펜이나 마커로 만든 질감과 같은.

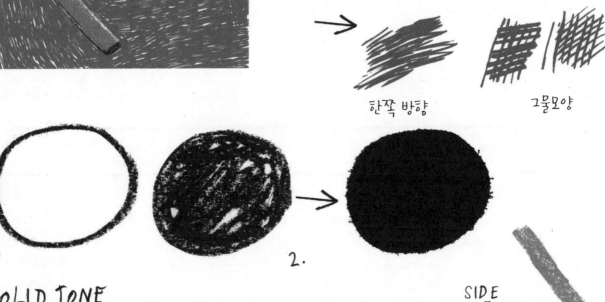

한쪽 방향 그물모양

1. 2. SIDE
 OF
 PENCIL

SOLID TONE

바탕에 여백이 드러나지 않게 칠하기

1. 크레용이나, 목탄, 차이나그래프 연필이나 물감으로 모양을 만드세요.
2. 모양을 채우고 완전할 때까지 여러번 덧칠하세요.

다향한 질감으로 색을 채워 보세요.

TEXTURES

SMUDGE MARKS 번지게 하기

1. 크레용이나 목탄으로 모양을 그리세요.
2. 두꺼운 층이 만들어질 때까지 모양을 여러 번 색으로 채우세요.

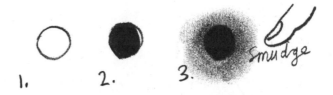

1. 2. 3. smudge

3. 손가락으로 문질러 가장자리를 부드럽게 만드세요.

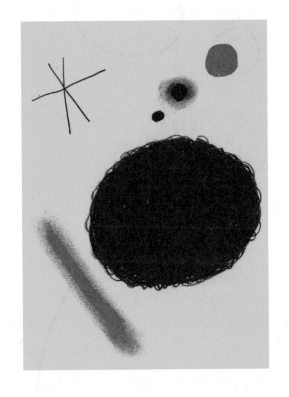

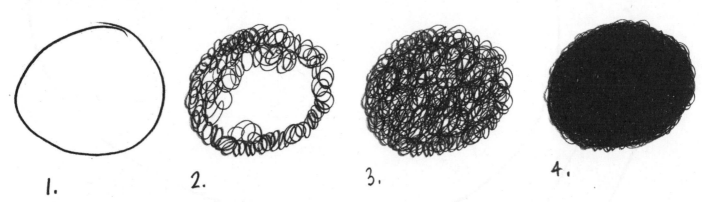

1. 2. 3. 4.

1. 크레용이나 연필로 가볍게 원을 그리세요.
2. 그림처럼 원을 계속 돌려가며 이어서 그리세요.
3. 표면이 완전히 채워질때까지 원을 돌려서 채우세요.
4. 완전 검은 원이 될 때까지 문지르세요.

이렇게 해서 완성된 검은 원에는 질감이 생겨났어요.
평평하지도 불투명하지도 않고 무언가 움직이는 재질을 가진 검은 원이네요.

여러 색으로 다양한 종류의 질감을 만드세요.
그리고 부드럽거나 강한 선, 거친 선,
경쾌한 선 등으로 이미지를 마무리하세요.

Philip Guston

필립 거스턴은 구상화(인식할 수 있는 이미지)와 추상화(인식할 수 있는 이미지 없이)를 그리는 단계를 거쳐 스스로 터득한 예술가입니다.
그는 자신이 그리고 싶은 것을 그리기로 결심하고 그만의 언어인 만화스타일의 작품을 그렸지요. 이 장에서 나는 거스턴으로부터 영감을 받아 내가 그리고 싶은 것을 만화스타일로 그려보았습니다.

DRAW WHAT YOU LIKE

자신이 좋아하는 것 그리기

구스톤의 작품은 만화 같아요. 그러나 그는 자신에게 중요한 것을 그렸어요.
그는 자신이 좋아하는 것은 무엇이든 그렸고 다른 사람이 싫어하든 말든 상관하지 않았어요.

자신에게 감성적 가치가 있는 사물을 그려봐요.
여기에 나의 장난감 공룡이 있어요. 하지만 다른 무엇이라도 괜찮아요.
모든 세밀한 부분까지 알 수 있도록 다른 각도와 크기로 그려봐요.
어떤 사물을 매우 유심히 보는 것만으로도 그것을 제대로 볼 수 있어요.

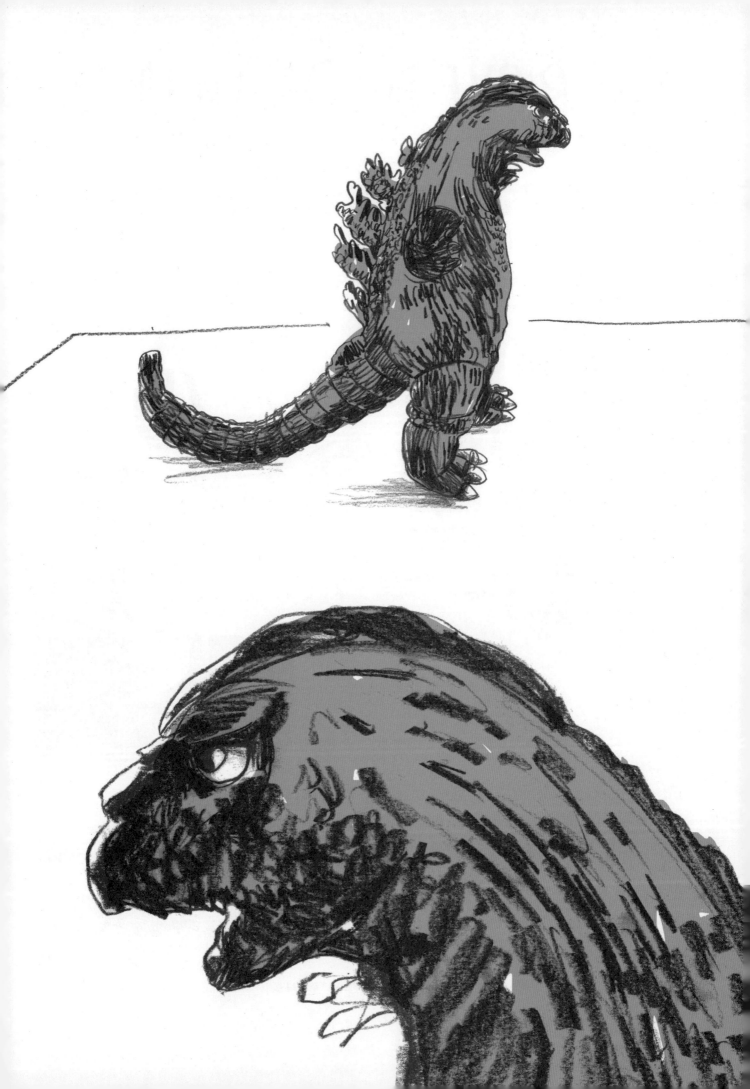

DESTROYED DRAWINGS

망가뜨린 그림들

필립 구스톤은 말했어요:
그림을 망가뜨리는 것은 나에겐 중요한 일이다.

이건 내가 그린 그림이에요.

그림을 그리다 보면 잘못 그려진다고 느낄 때가 있지요. 그럴 때 우리는 그 그림을 아예 망가뜨려버리거나 혹은 제대로 완성시키거나 하는 두 가지 방법 중 한 방법을 선택할 수 있어요. 그림을 그리다가 그 그림을 망가뜨려보는 것은 새로운 그림을 그릴 수 있는 매우 좋은 시작점이 될 수 있어요.

그건 빈 종이에 대한 두려움을 없애는 데도 도움이 되지요.

내 그림 위에 여러분이 그리고 싶은 것을 그려보세요.

여기에 당신이 그리고 싶은 것을 하얀색으로 그려보세요.

여기에 그림을 그리거나 색을 칠해보세요.

Jivya Soma Mashe

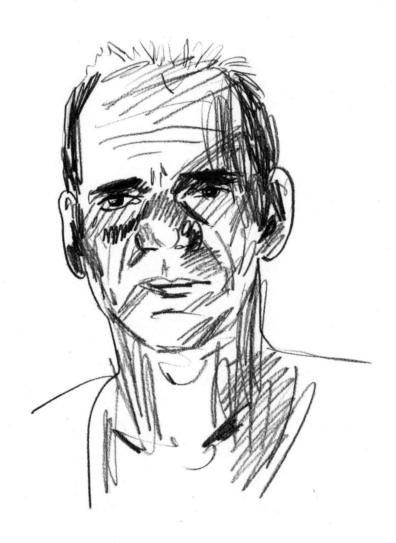

지브야 소마 매쉬는 미술가이며 인도의 왈리 부족의 일원입니다. 그는 7세의 나이에 어머니를 잃었고 몇 년 동안 말을 멈추고 충격에서 벗어나 단지 먼지 속에 그림을 그려서 의사 소통을 했습니다. 그는 자신의 작품 속에서 원이나 사각형 그리고 삼각형 등으로 자신의 세계를 표현합니다. 나는 이 장에서 매쉬가 어떻게 두 삼각형의 모서리를 연결하여 사람 모양을 만들고 그들을 다시 연결하여 원형 패턴으로 그들의 세상을 보여주는지를 모방해 봅니다.

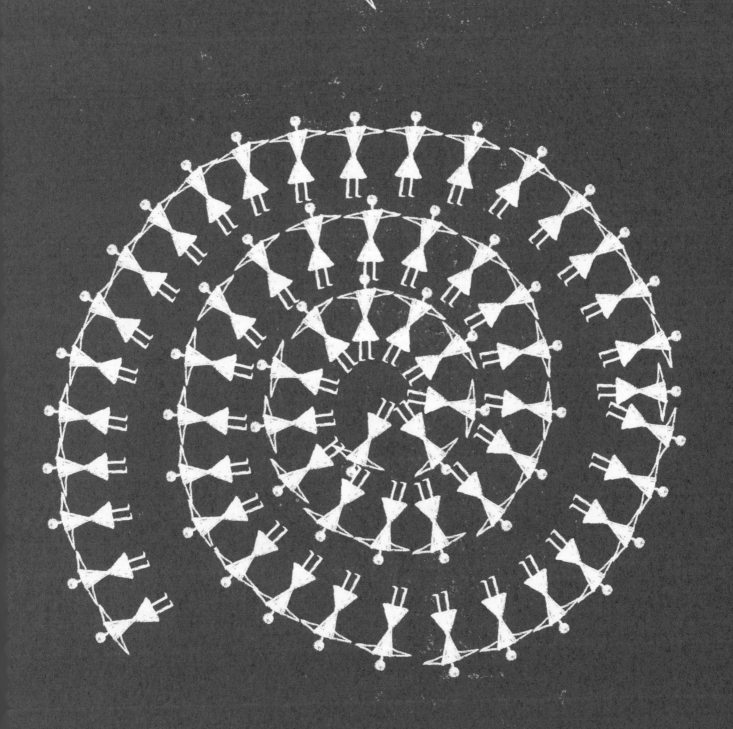

WARLI TRIBAL ART

왈리 부족의 예술

인도의 왈리 부족은 사냥이나 춤, 그리고 농작물의 재배와 수확 등을 아주 단순한 모양들로 황토벽에 그려 표현합니다. 왈리 부족은 쌀반죽에 물을 섞어 만든 하얀색 물감만을 사용합니다. 그들은 또한 대나무 가지 끝을 입으로 씹어 붓을 만들어 사용하지요.

THE WARLI USE

CIRCLES, SQUARES, TRIANGLES

왈리 부족이 사용하는

원은
해와달에서 영감을
받았고,

네모는
신성한 공간을
의미하며,

삼각형은
산과 나무들을
기반으로 합니다

왈리 부족이 그린 사람들(두 개의 삼각형으로 만든)을 하얀색 물감이나 하얀색 젤펜을 이용하여 옆 페이지에 있는 나선원을 따라 연결해 보세요.

→

두 개의 삼각형 끝을 연결하고 머리, 팔, 다리를 그려넣습니다.

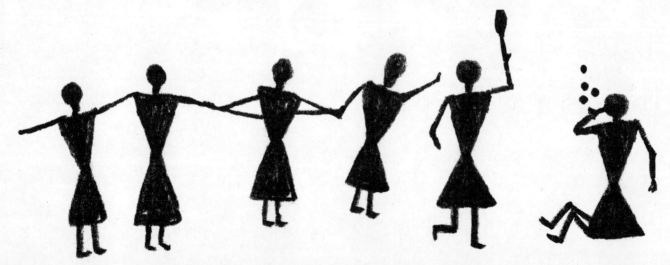

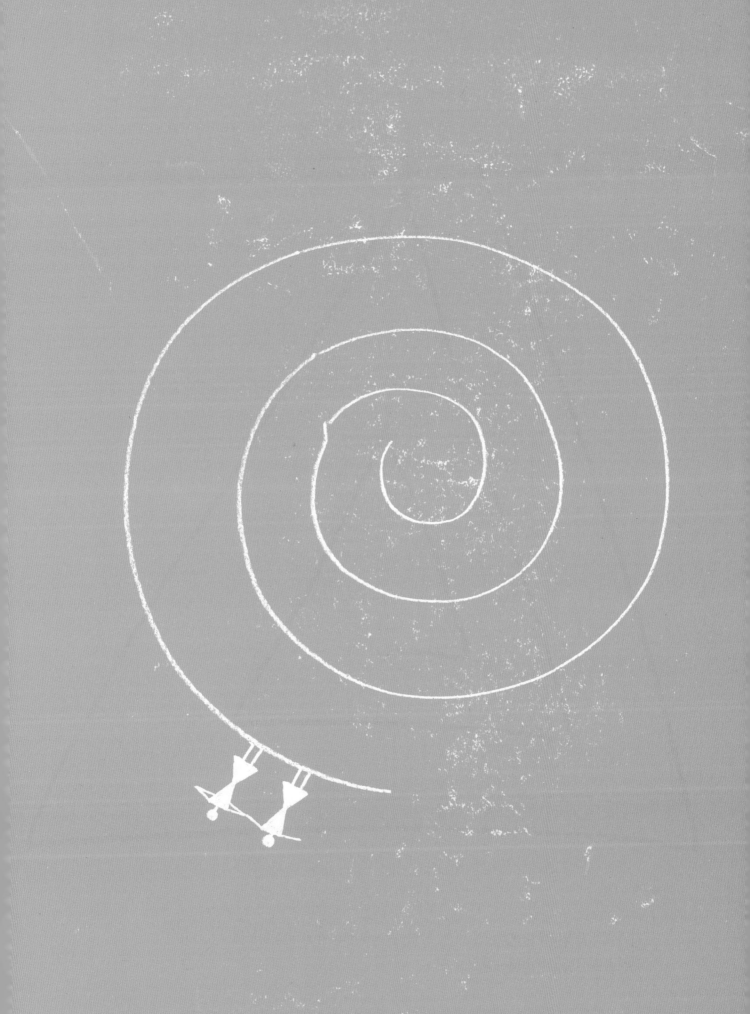

삼각형과 사각형을 반복적으로 이어 그리는 지극히 단순한 방식을 이용해
자신만의 그림을 완성해 보세요.

CUT OUT SOME CIRCLES, SQUARES

도형 자르기

다양한 크기의 색종이를 이용해 여러 가지 패턴을 만들어 보세요.
다음 페이지에서도 이 종이들을 활용해 보세요.

스텐실을 이용해
깔끔한 원형을 잘라내 보세요.

원을 반으로 잘라 더 많은
패턴을 만들어 보세요.

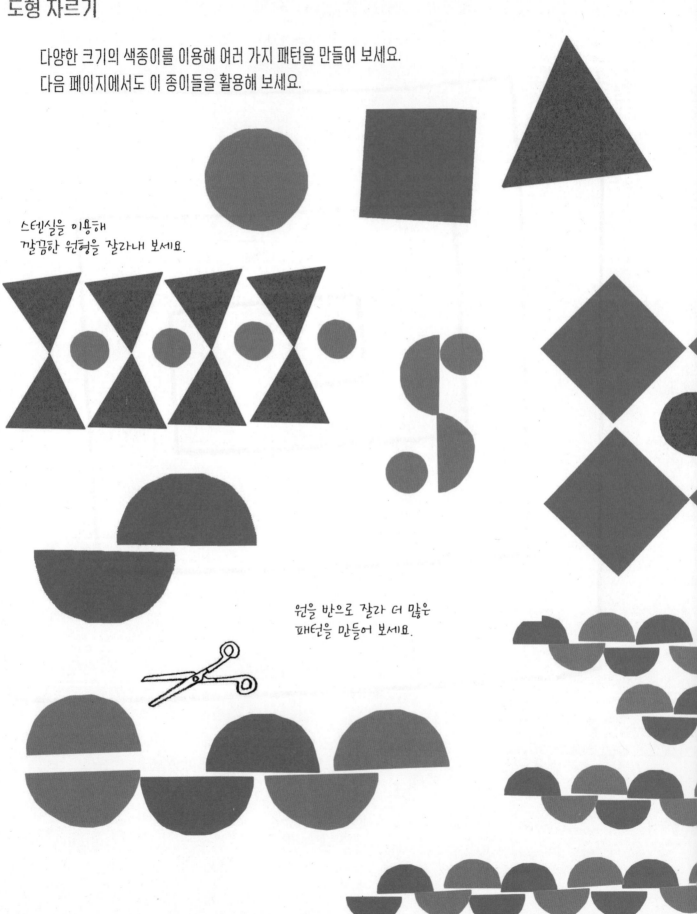

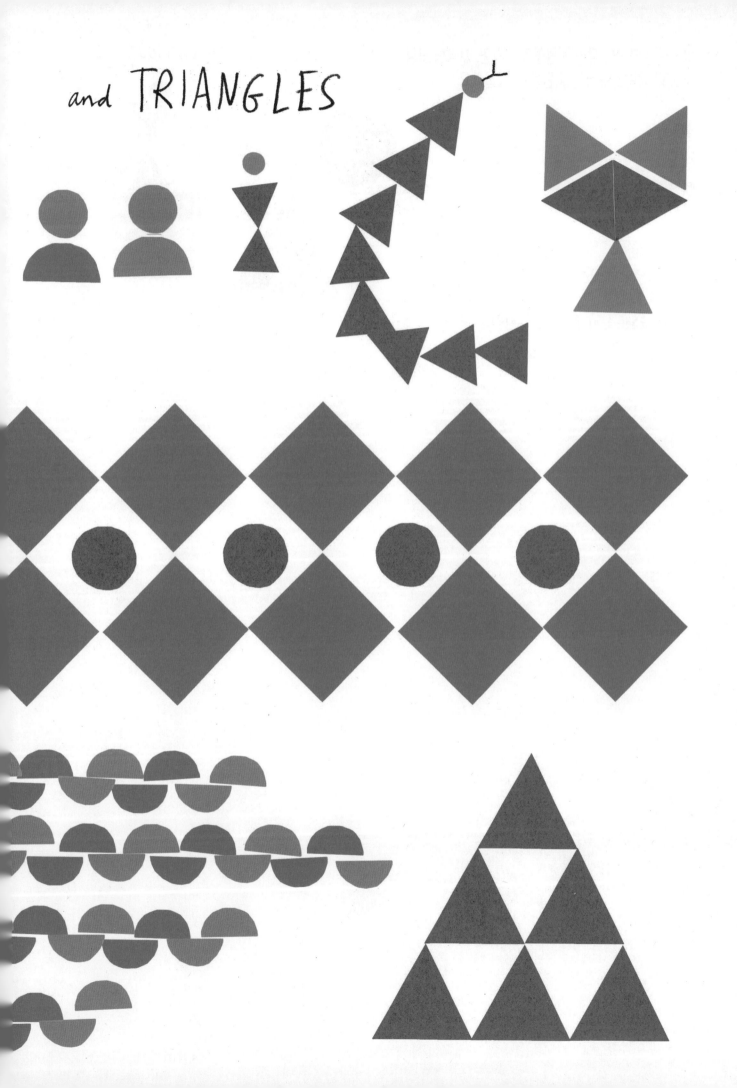

and TRIANGLES

여러분은 자신이 잘라낸 원형과 삼각형, 사각형 모양을 이용해
몇 개의 캐릭터와 패턴을 만들 수 있을까요.

준비물

색종이
연필
가위
풀

잘라낸 도형들을 이 곳에 풀로 붙이세요 :

MAKE PATTERNS BY COLOURING IN.
네모 칸에 색칠을 해서 패턴을 만들어 보세요.

MAKE PATTERNS BY COLOURING IN.
삼각형 칸에 색칠을 해서 패턴을 만들어 보세요.

MAKE PATTERNS BY COLOURING IN.
원에 색칠을 해서 패턴을 만들어 보세요.

왈리 부족은 단순한 동물 형태와 심볼을 사용했어요.

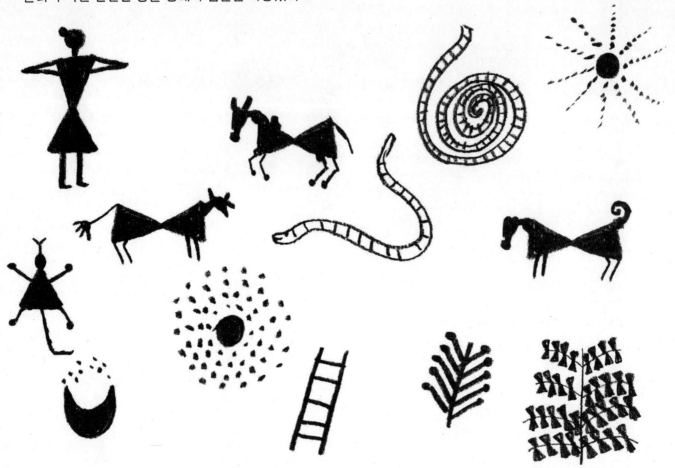

삼각형을 이용하여 자신만의 사람, 동물, 심볼을 만들어 보세요.

↘

하얀색 물감이나 젤펜으로 위 네모 안에 자신만의 단순한 패턴을 만들어 보세요.

MAKE YOUR OWN SIMPLE PATTERNS INSIDE THE SQUARE.
USE WHITE PAINT OR A GEL PEN.

PEOPLE AND ANIMALS
MADE FROM 2 TRIANGLES
두 개의 삼각형으로 사람과 동물 만들기

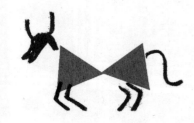

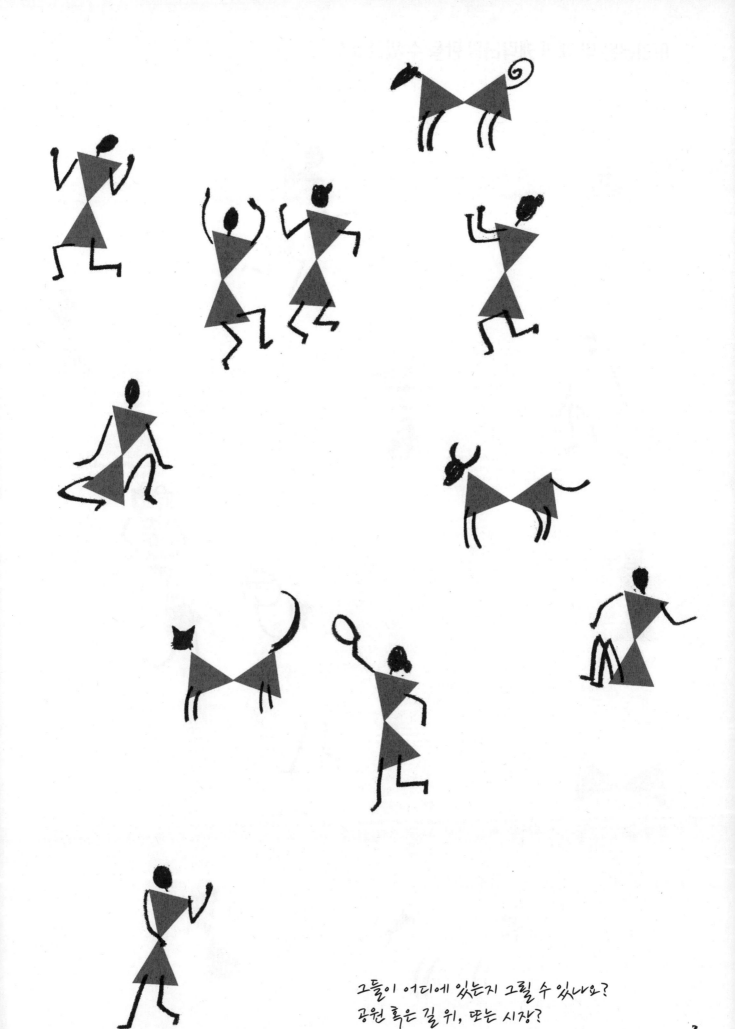

그들이 어디에 있는지 그릴 수 있나요?
공원 혹은 길 위, 또는 시장?

여러분은 몇 개의 캐릭터를 만들 수 있나요?

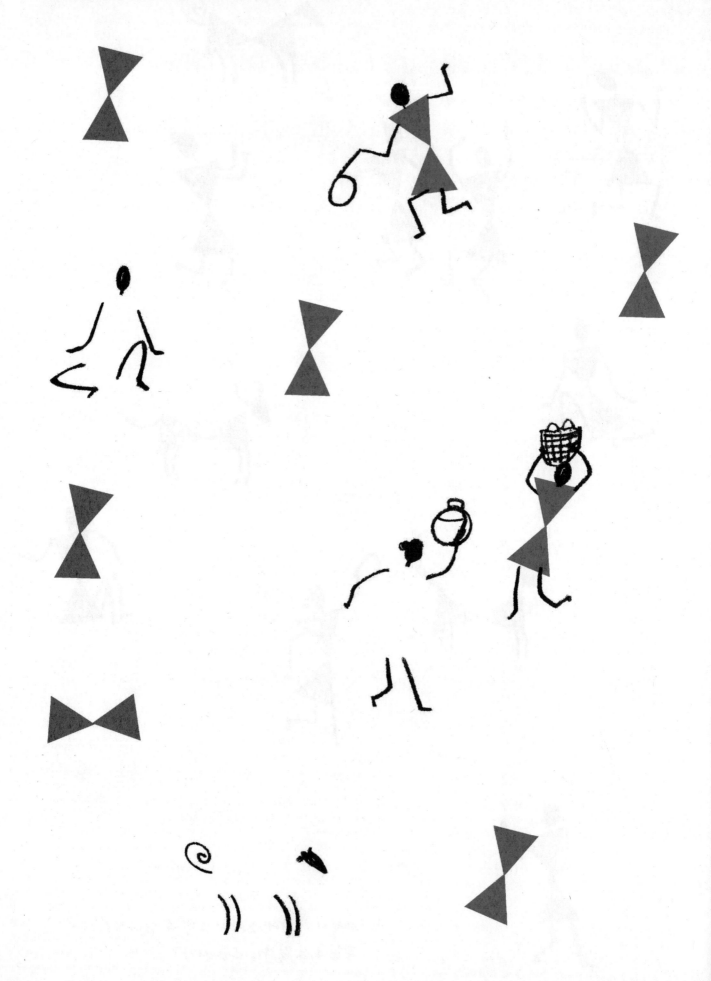

Eduardo Chillida

에두아르도 칠리다는 조각가이며 포지티브와 네거티브 공간 사용에 익숙했습니다. 그의 작품을 볼 때 나의 시선은 포지티브 공간(빈 공간)에 이끌립니다. 그 공간 위에 칠리다 스타일로 검은 조각을 만들어 봅니다. 흰 공간 아니면 검은 공간 중 어떤 것이 더 강하게 느껴지나요? 그 두 공간 속에서 자기만의 작업을 해보세요.

회색이 칠해진 부분을 검은색 크레용이나 연필로 채워보세요.

하얀색 부분을 그대로 두고 회색 바탕을 검은 색으로 채워보세요.

하얀색 부분을 그대로 두고 회색 바탕을 검은 색으로 채워보세요.

POSITIVE SPACE
NEGATIVE SPACE

준비물
검은 종이(작은 것)
흰 종이(큰 것)
가위
자(필요하다면)
풀

흰 종이 위에 연필로 격자 형태의 선을 그리세요.
격자의 조각 모양으로 검은 종이를 잘라보세요.
마치 조각그림 맞추기처럼 보일 거예요.

더 큰 흰 종이 위에 이 조각들을 배열해 보세요.
바르고 틀린 방법이 있는 것이 아니고, 검은 조각들로 맞추어가며
놀이를 할 때 흰 종이 위의 공간에 집중하도록 하세요.
이 공간들 채우기 자체가 중요합니다.

격자 모양 속에 검은 종이 맞추기가 마음에 들면 풀로 붙여보세요.
붙이고 나면 흰 종이 위에 검은 조각이 있는 것 같은, 또는 검은 종
이 위에 흰 조각이 있는 것 같은 그림이 될 거예요.

칠리다는 입체조각을 만들기 위한 과정으로 이 기술을 많이 사용했답니다.

검은 종이를 여러분이 원하는 모양으로 잘라서 이 공간에 놓고
포지티브와 네거티브에 대해 생각해보고 작업해 보세요.

검은 종이를 여러분이 원하는 모양으로 잘라서 이 공간에 놓고
포지티브와 네거티브에 대해 생각해보고 작업해 보세요.

Sonia Delaunay

소니아 들로네를 생각할 때 나는 밝은 색과 원과 또 원과 더 많은 원들을 봅니다. 그녀는 원을 그리고, 원을 칠하고, 원을 자르고, 원을 잘게 썹니다. 그리고는 그것들을 미술작품에서부터 무대 의상까지 모든 곳에 사용합니다. 옆의 그림에서 나는 색종이로 빨간 원과 검정색 원 모양을 잘라 들로네 스타일로 배치를 해보았습니다.

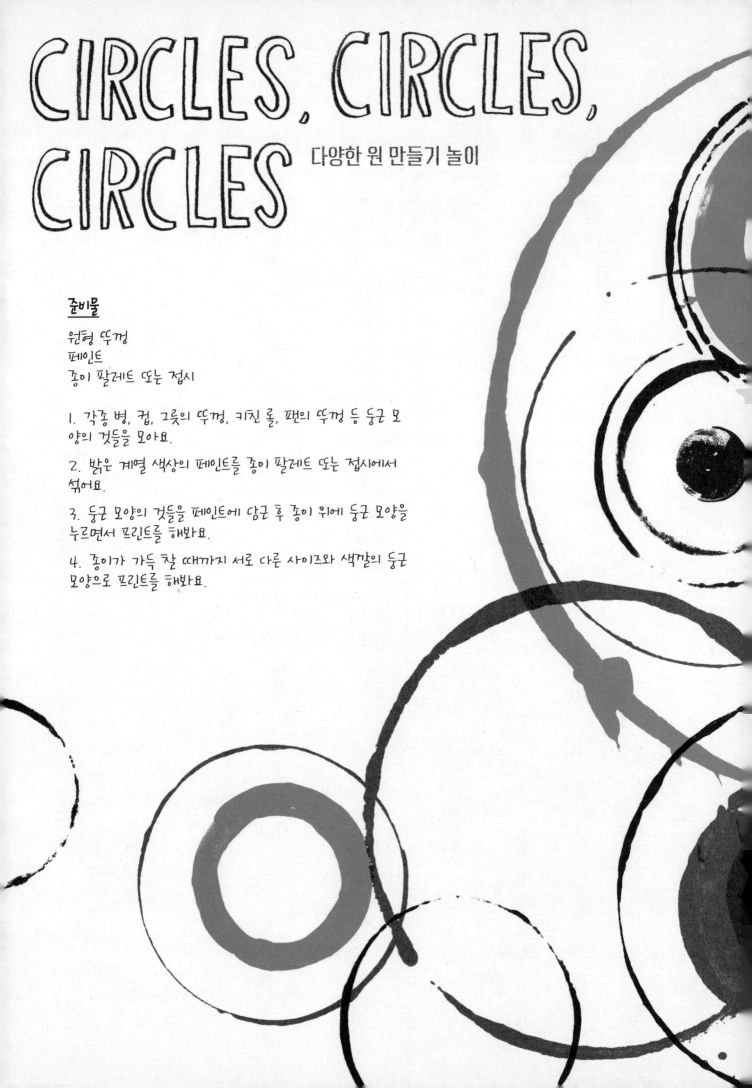

CIRCLES, CIRCLES, CIRCLES
다양한 원 만들기 놀이

준비물

원형 뚜껑
페인트
종이 팔레트 또는 접시

1. 각종 병, 컵, 그릇의 뚜껑, 키친 롤, 팬의 뚜껑 등 둥근 모양의 것들을 모아요.

2. 밝은 계열 색상의 페인트를 종이 팔레트 또는 접시에서 섞어요.

3. 둥근 모양의 것들을 페인트에 담근 후 종이 위에 둥근 모양을 누르면서 프린트를 해봐요.

4. 종이가 가득 찰 때까지 서로 다른 사이즈와 색깔의 둥근 모양으로 프린트를 해봐요.

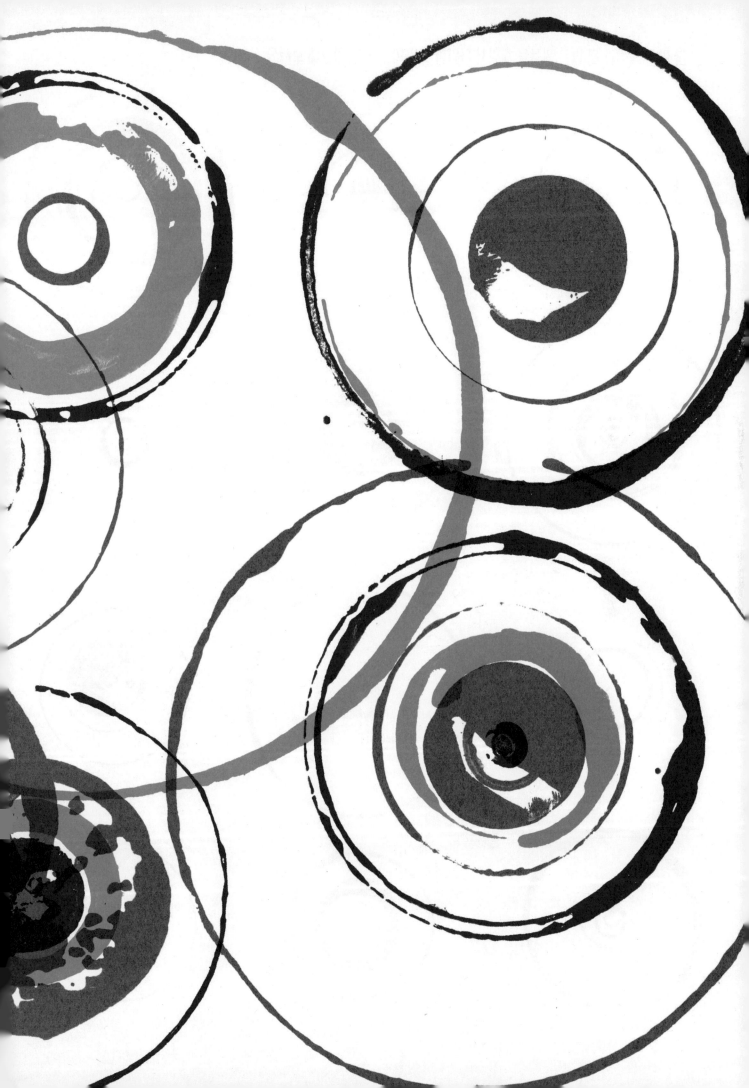

더 많은 색깔과 더 많은 원들을 채워서 다양한 모양의 원들을 완성해 보세요.

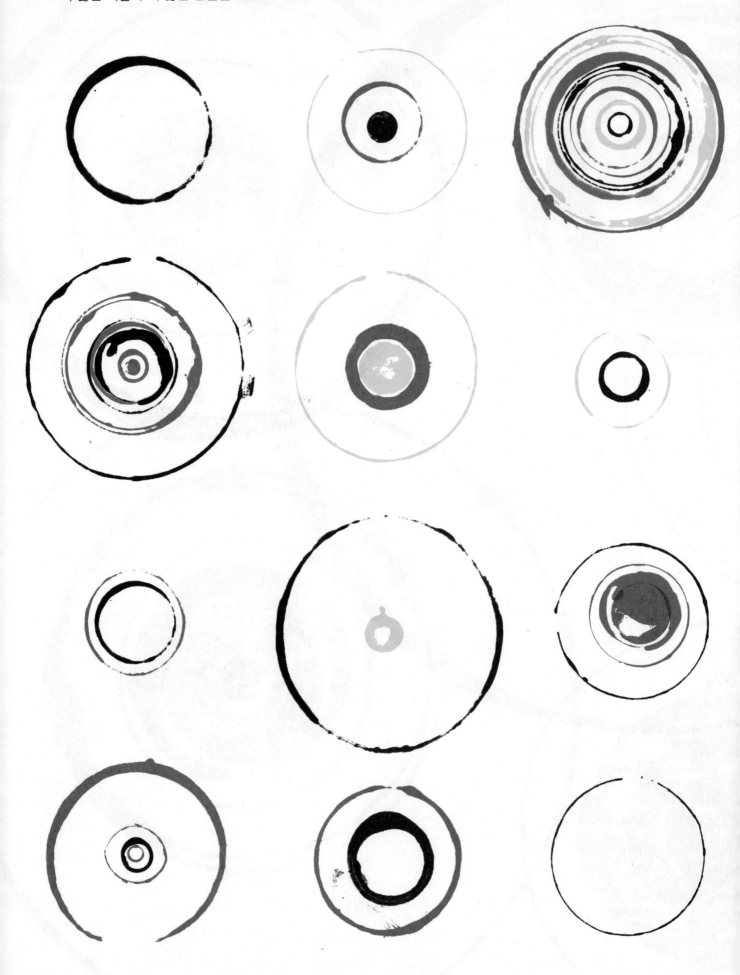

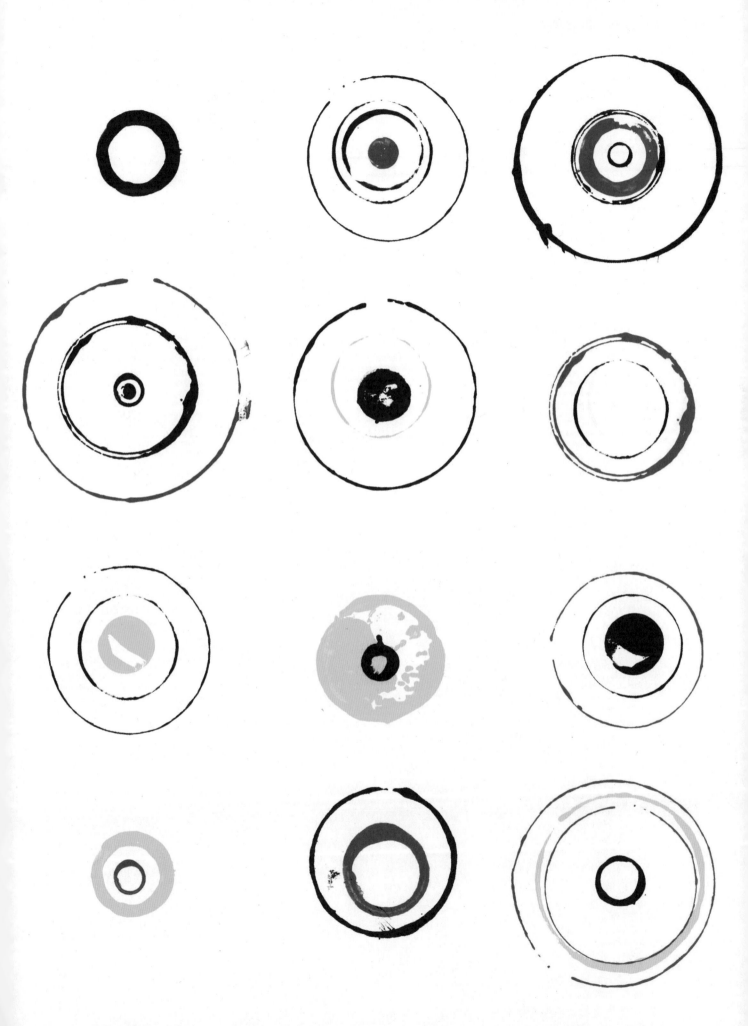

더 많은 원들을 만들어 보세요!

선 안의 원들에 다양한 색깔을 채워보세요.

Cut Paper Circles

동그라미 오리기

준비물

색종이(진한 색깔)
가위
콤파스 또는 뚜껑 같은 둥근 형태의 판
풀

1. 색종이로 다른 사이즈의 동그라미를 만들어요.
2. 그중의 몇 개는 반으로 잘라요.
3. 서로 다른 색깔, 사이즈를 합쳐서 새로운
 동그라미를 만들어요.
4. 그 동그라미들을 다음 색종이에 붙여요.

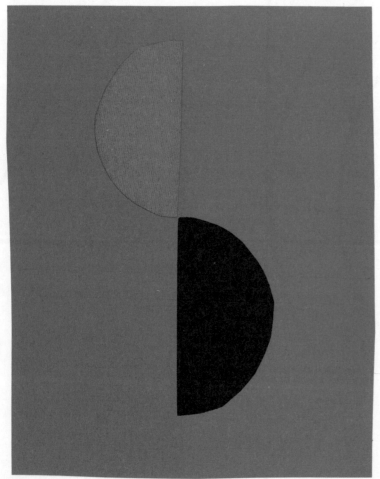

아래 위로 나누어 붙이기

원 위에 다른 원 겹쳐 붙이기

각도 맞춰서 붙이기.

앞에서 만든 작품들로 의상 디자인을 해보세요..

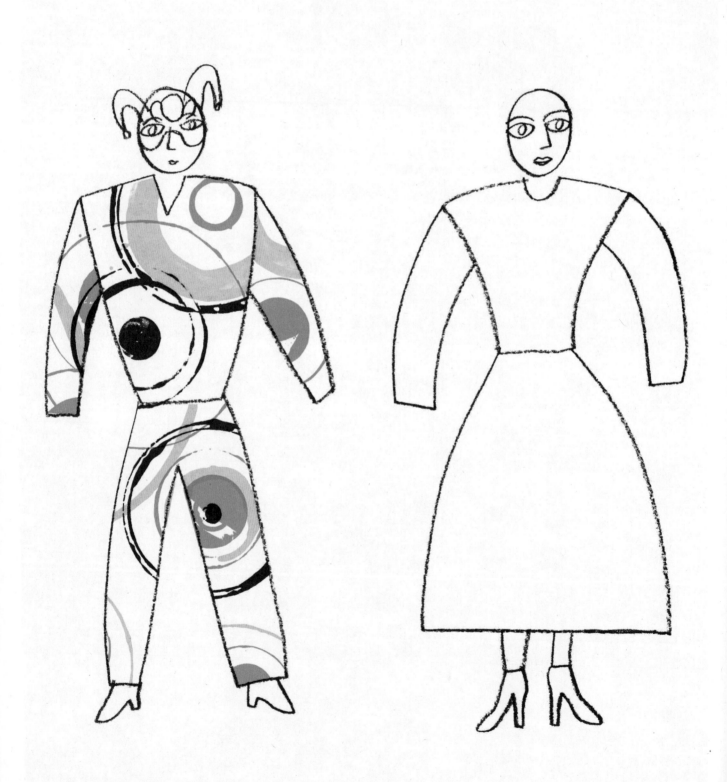

Salvador Dali

살바도르 달리는 그의 작품만큼이나 기이한 행동, 구부러진 콧수염으로 알려진 화가입니다. 그는 미친 듯한 유머감각과 놀이, 장난을 그의 예술에 담고 있습니다. 달리는 우리가 전혀 예상하지 못하는 것들로 이루어진 예술작품들을 창작하였습니다. 이러한 달리의 작품에서 영감을 받아 개미들로 둘러싸인 풍경화 속에 목발 짚은 눈을 그려보았습니다.

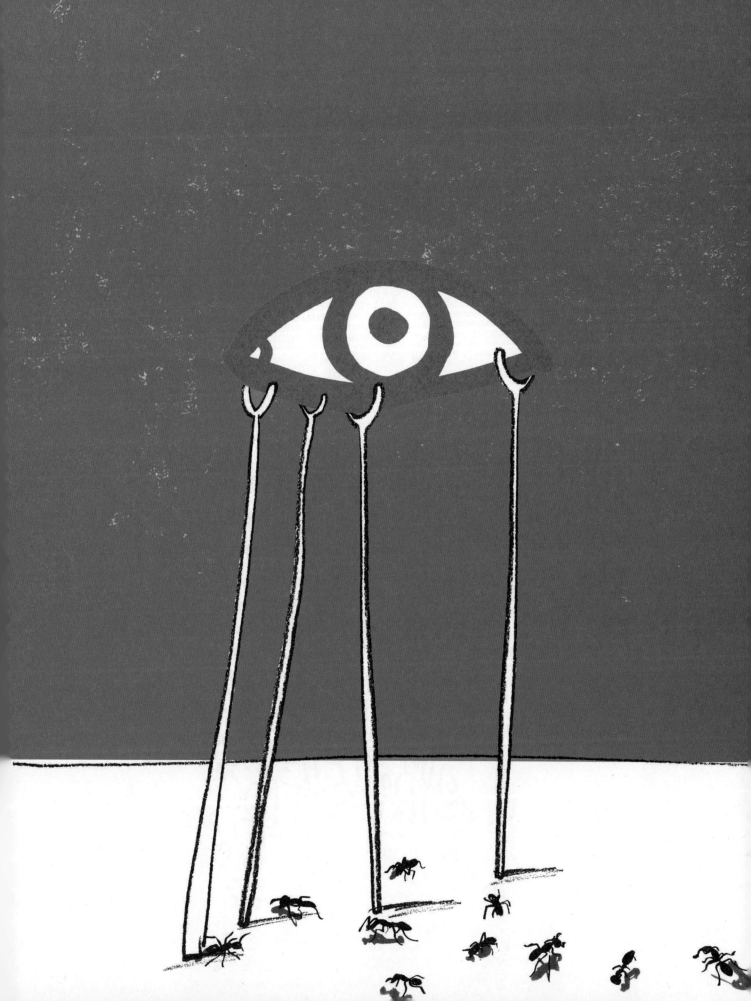

ART GAMES

예술놀이

달리는 초현실주의자라 불리는 예술그룹에 속해 있었습니다. 그들은 작품 속에서 많은 놀이를 하였지요. 어떤 것은 별나고 기이한 소리의 이름으로 재창조한 아이들의 놀이였고 예술창조를 위하여 그것들을 도구로 사용하였습니다.

몇 가지를 볼까요.

CALLIGRAMME

shrink

bumpy

단어 또는 문장을 이용해 캘리그램을 만들어보아요.

아래는 나의 강아지 이름인 FIDO라는 글자를 이용하여

강아지 형태의 캘리그램을 만들어본 것이랍니다.

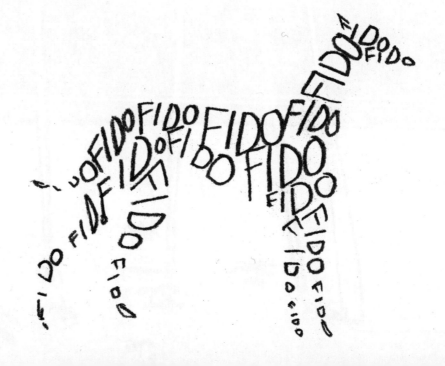

아래 강아지 모양의 윤곽선에 자신만의 캘리그램을 만들어보세요.

아래 공간에 손바닥을 대고 자신의 손 모양의 윤곽선을 그린 다음
손 모양을 채우거나 또는 손 모양 주위에 자기 자신에 대하여 써보세요.

EXQUISITE CORPSE

초현실주의자의 우아한 시체 놀이

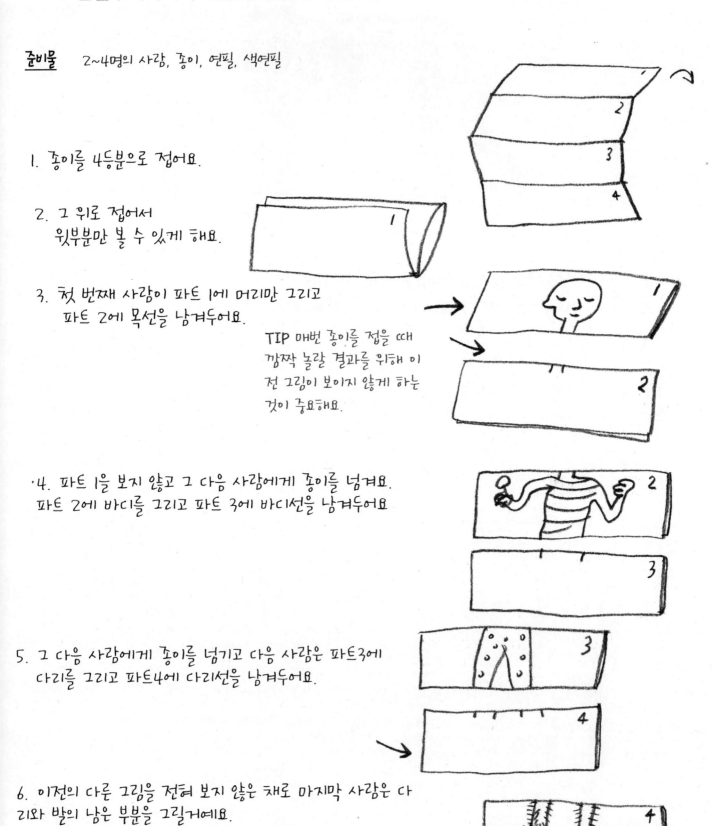

준비물 2~4명의 사람, 종이, 연필, 색연필

1. 종이를 4등분으로 접어요.

2. 그 위로 접어서
 윗부분만 볼 수 있게 해요.

3. 첫 번째 사람이 파트 1에 머리만 그리고
 파트 2에 목선을 남겨두어요.

 TIP 매번 종이를 접을 때
 깜짝 놀랄 결과를 위해 이
 전 그림이 보이지 않게 하는
 것이 중요해요.

4. 파트 1을 보지 않고 그 다음 사람에게 종이를 넘겨요.
 파트 2에 바디를 그리고 파트 3에 바디선을 남겨두어요

5. 그 다음 사람에게 종이를 넘기고 다음 사람은 파트3에
 다리를 그리고 파트4에 다리선을 남겨두어요.

6. 이전의 다른 그림을 전혀 보지 않은 채로 마지막 사람은 다
 리와 발의 남은 부분을 그릴거예요.

자, 이제 종이를 열어보면 이상한 사람이 드러날 거예요!

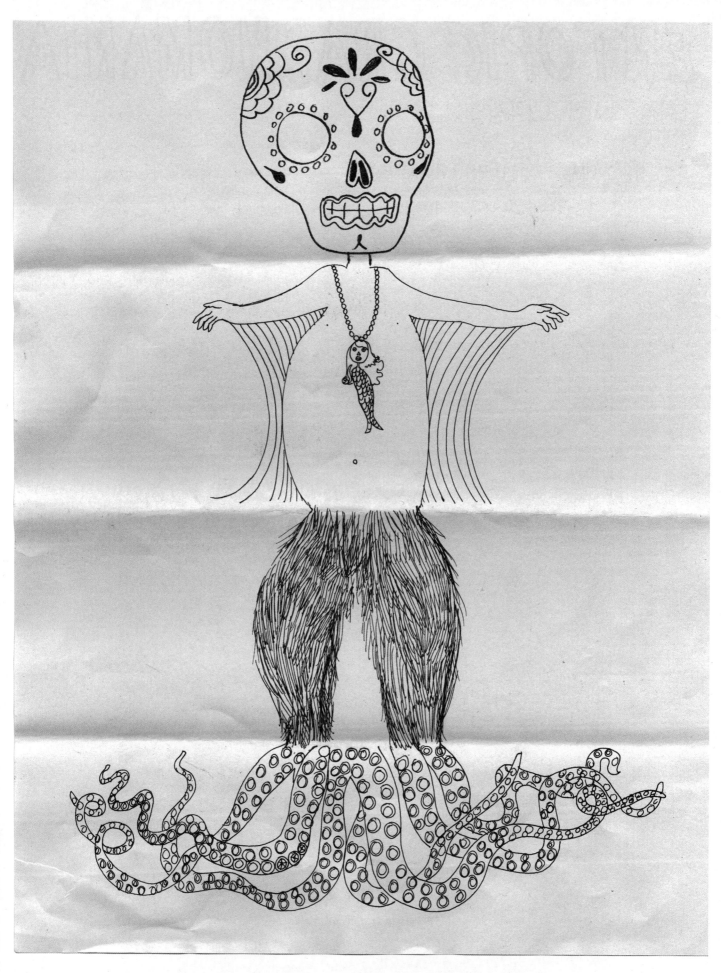

동물이나 신화 속의 대상 등 다른 사물이나 테마로 다양하게 해보세요.
종이를 접는 방법도 다양하게 해보세요.

ENTOPIC GRAPHOMANIA

초현실주의자의 그리기 방법

종이에 점을 그리고 난 후 곡선이나 직선과 연결해 보세요.

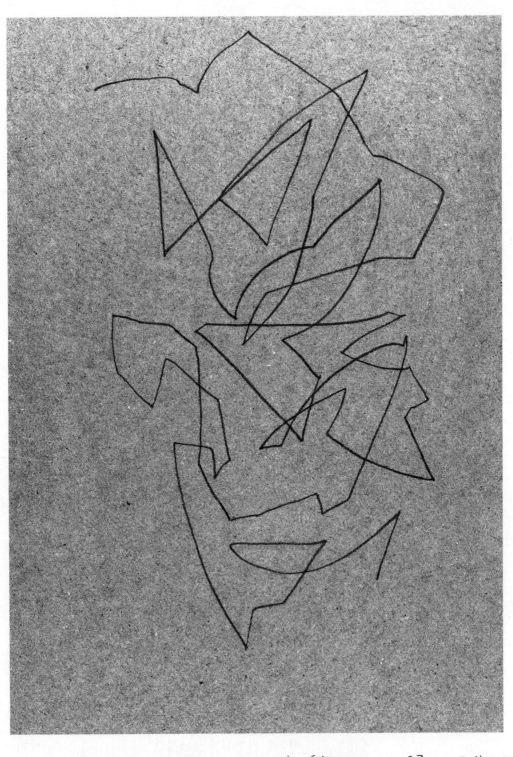

옆의 텍스처 위에 자유롭게 그려보세요. →

DECALCOMANIA
데칼코마니

우연히 생긴 얼룩이 초현실주의자에게는 놀랄 만한 작품의 시작점이 됩니다.

빈 종이에 잉크나 물감을 떨어뜨려 얼룩을 만들어 봐요.
얼룩모양이 반복되도록 종이를 접거나 다른 종이로 얼룩을 문질러
불규칙한 모양으로 만들어 보세요.

마르고 나면 그 어떤 모양이든 자신이 생각하는 대로 바꾸어 봐요.

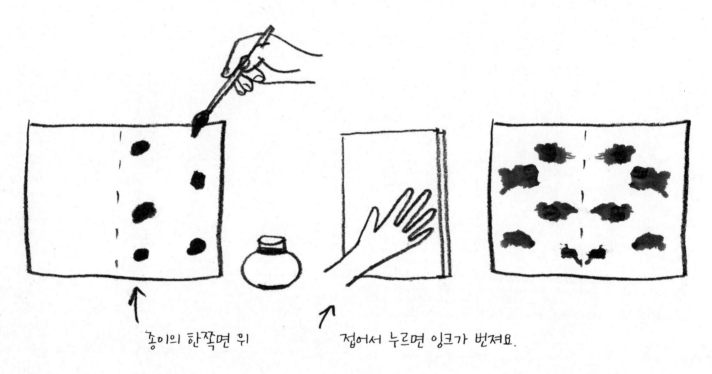

종이의 한쪽면 위

접어서 누르면 잉크가 번져요.

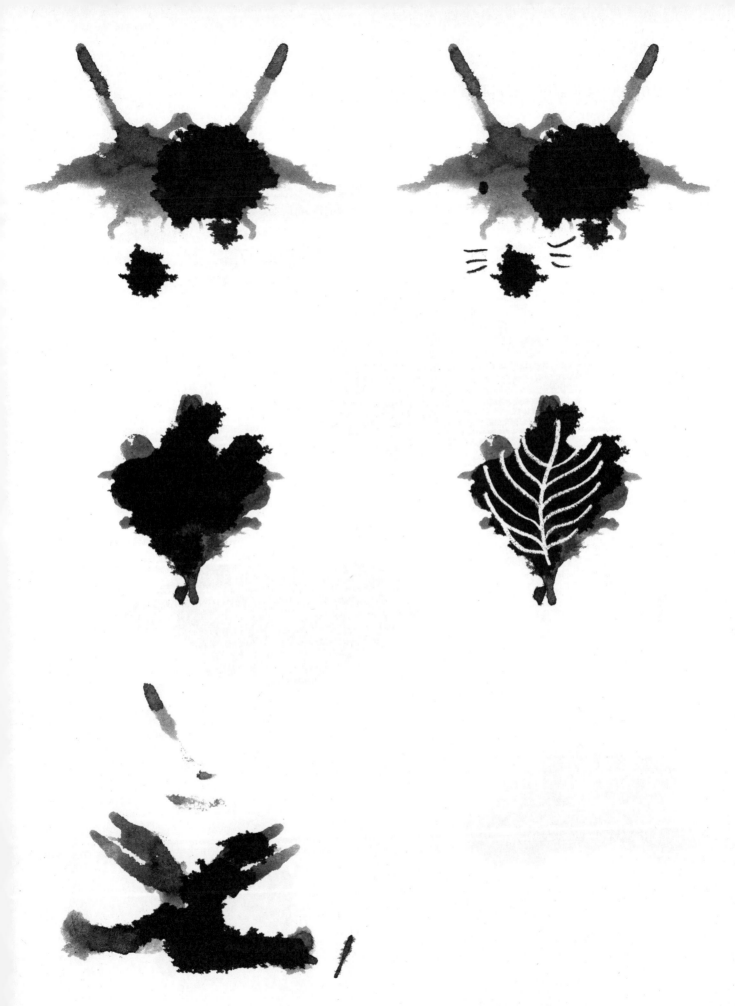

이 우연한 얼룩을 무엇으로 바꿀수 있나요?

이 우연한 얼룩을 무엇으로 바꿀수 있을까요?

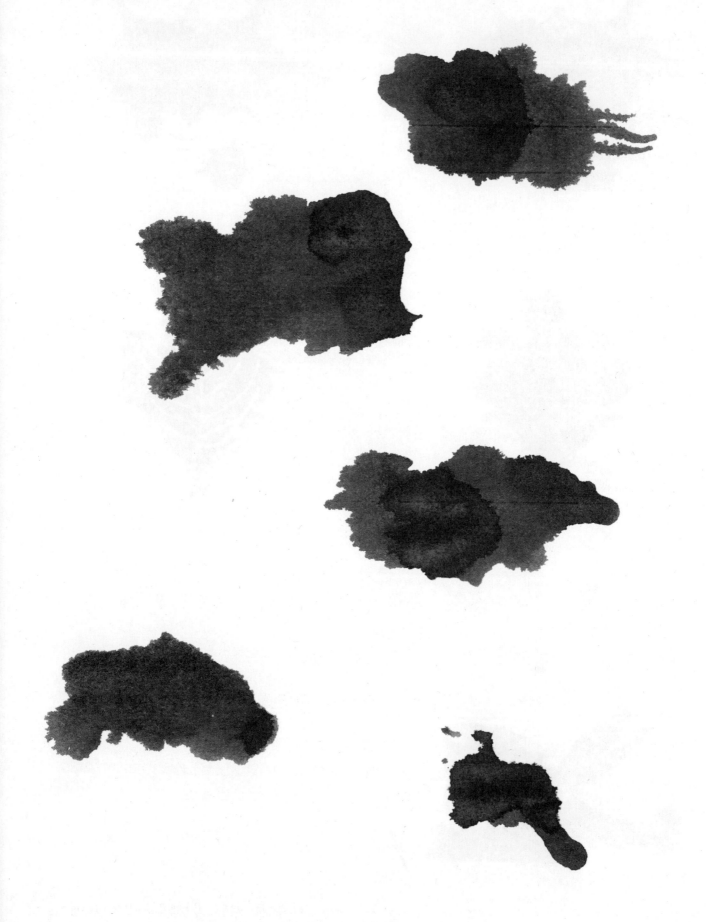

Wassily Kandinsky

바실리 칸딘스키는 소리를 보며 컬러를 듣는 특별한 재능을(소위 공감각) 가졌다고 알려져 있습니다. 그는 사람들의 눈뿐만 아니라 귀까지도 자극할 수 있는 교향곡과 견줄 만한 그림을 그리고자 노력하였지요. 그는 원, 사각형, 삼각형과 같이 단순하며 추상적인 모양들을 이용해 그림을 그렸고 최초의 추상화가로 알려져 있어요.

나는 컬러의 스펙트럼처럼 음표의 언어를 생각하려는 시도를 해보았습니다. 이 모양은 칸딘스키로부터 받은 영감에 의한 것이랍니다.

ART AND MUSIC 미술과 음악

칸딘스키는 미술을 음악에 비유하였습니다. 그의 작품들과 작품에 등장하는 다양한 모양들은 음악적 표기처럼 보이기도 하는데 이미지 주변에서 그것들이 춤을 추는 듯한 방식이지요.
아래는 내가 좋아하는 노래 속에서 들었던 여러 소리들이 투영된 형상을 그림으로 표현해 본 것입니다.

여러분이 듣고 싶은 음악을 선택한 후 음악에 어울릴 듯한 모양들을 그려보세요.
그것들은 짧은가요? 긴가요? 빠른가요? 느린가요? 역동적인가요? 행복한가요? 슬픈가요?
모양에 대해 너무 많이 생각하지 마세요. 당신이 듣고 있는 것에 대해 그냥 연필로 응답하세요.

ART AND MUSIC

나는 화폭 위에 줄이나 점 등을 칠하면서도 집이나 나무를 그릴 생각은 없었다. 그저 이들을 내가 할 수 있는 한 힘차게 노래하도록 했을 뿐이다. -칸딘스키

여러분이 느끼는 음악소리의 형상을 마음에 떠오르는 대로 그려보세요.

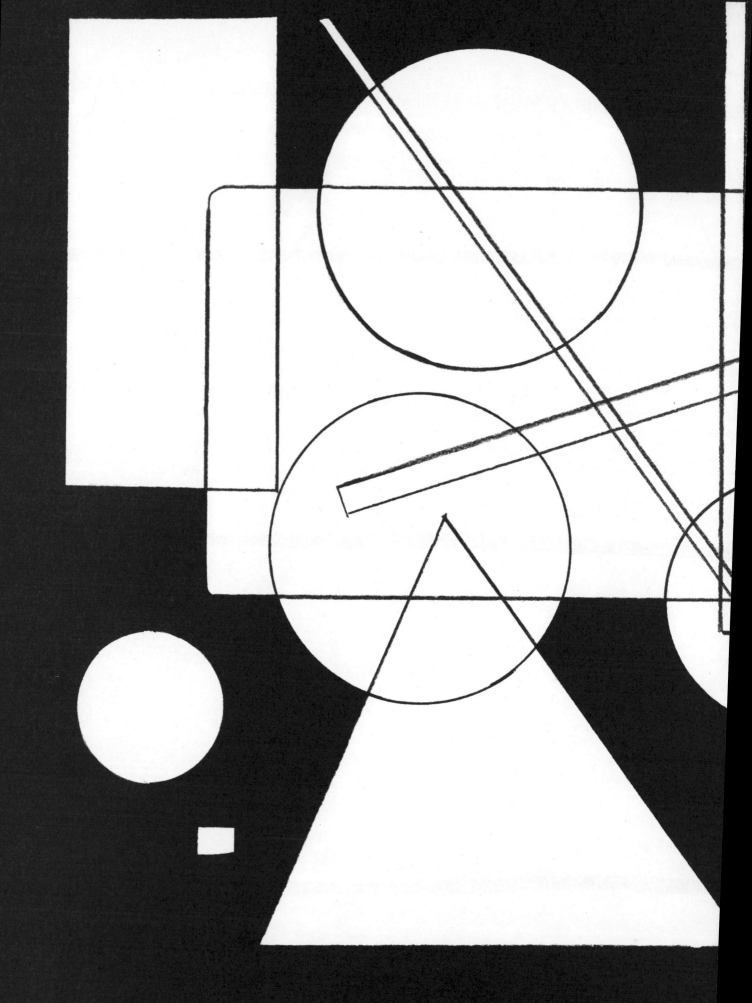

Henri Matisse

앙리 마티스는 세계에서 가장 유명한 미술가 중 한 사람입니다. 그는 단지 붓으로만 그림을 그리는 것이 아니고 오려낸 종이로 그림을 완성하는데 사람들은 이를 '가위로 그림 그리기'라 칭하지요. 그의 작품은 대체로 추상적이지만 그가 표현해내는 형상들은 우리로 하여금 식물이나 사람, 풍경과 동물 등이 생각나게 합니다.

옆페이지에는 물 속 풍경에서 찾아낸 모양들을 오려낸 종이들이 있어요. 이 모양들은 처음에는 얼핏 추상적으로 보이지만 자세히 보면 바다 속에서 볼 수 있는 물고기나 식물처럼 보일 것입니다.

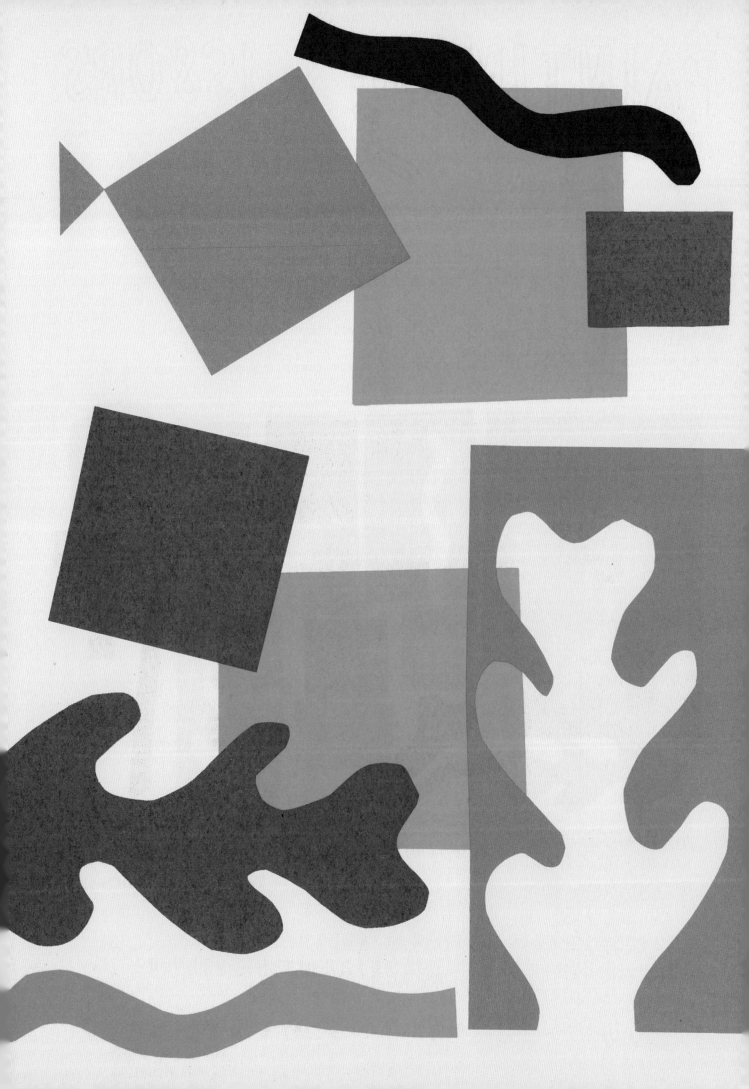

PAINTING WITH SCISSORS

가위로 그림 그리기

마티스는 가위를 연필처럼 사용하였습니다. 그림을 그리는 대신 색종이에서 오려낸 조각을 붙였지요.

색종이를 오려보세요. 여러분에게 영감을 줄 몇 가지 모양을 아래에 제시합니다.
무엇을 하는지에 대해 너무 많이 생각하지 말고 그냥 자르면서 여러 각도로 움직이는 당신의 팔과 손의
움직임을, 그 과정을 그냥 즐기세요.
여러 가지 모양의 조각들을 오렸으면 커다란 종이 위에(흰색 또는 컬러) 배열을 해보세요.
이 페이지들을 사용하여 실험해 보세요.

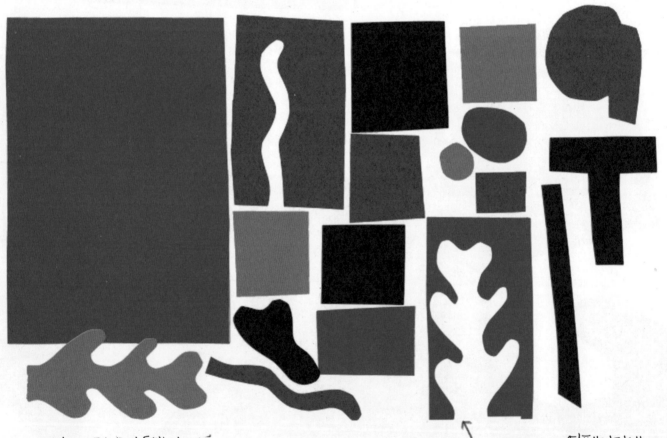

마티스는 이런 모양들뿐만 아
니라 별, 사람, 동물, 글씨 등의
모양도 사용했어요.

오리고 남은 종이 조각도
이용해 보세요.

옆페이지에
이 모양들을
붙여보세요.

흰 종이에 구아슈나 포스터물감을 칠하여 자신만의 색종이를 만들어 보세요.
다 마르면 오려서 사용할 수 있어요. 집, 가족, 바닷가, 공원 등의 사진에 오려진 조각들을 붙여보세요.

✱ Handy Tip : 종이의 가장자리에도 칠을 해보거나 종이 대신 옷감을 사용해도 됩니다.

자신이 생각하는 '정원'의 형상들을 오려서 이곳에 붙여보세요.

자신이 생각하는 '정원'의 형상들을 오려서 이곳에 붙여보세요.

A GARDEN

자신이 생각하는 '바다'의 형상들을 오려서 이곳에 붙여보세요.

자신이 생각하는 '바다'의 형상들을 오려서 이곳에 붙여보세요.

THE SEA

마티스는 '달팽이(The Snail)라는 유명한 작품 속에서 사각 틀 안에 네모난 종이들을 오려서 배열하였습니다.
이것은 진짜 달팽이처럼 보이지는 않으나 그 모양이 우리로 하여금 달팽이의 모양을 생각나게 합니다.

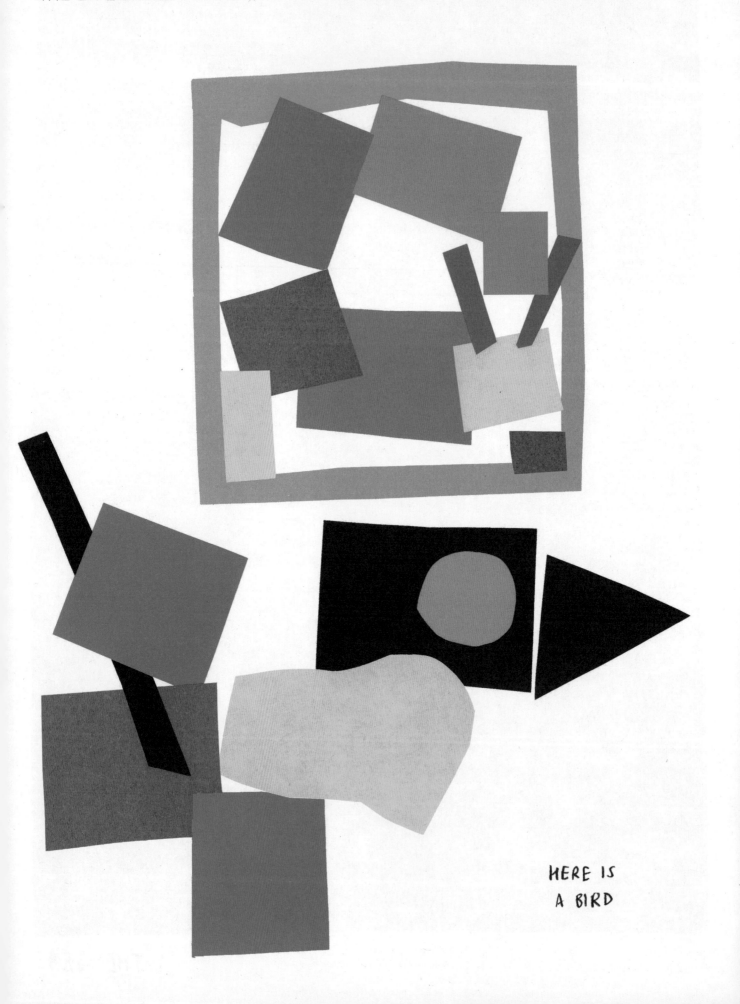

HERE IS
A BIRD

사람들로 하여금 무엇인가 생각날 수 있게 하는 추상적 모양을 만들어 보세요.
새, 얼굴, 동물 등등 무엇이든지요.

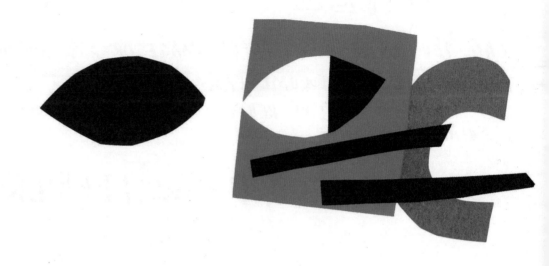

사람들로 하여금 무엇인가 생각날 수 있게 하는 추상적 모양을 만들어 보세요.
새, 얼굴, 동물 등등 무엇이든지요.

MATISSE MADE MANY CUT PAPER IMAGES FOR A BOOK
CALLED JAZZ. ITS THEME IS CIRCUS AND THEATRE.

CAN YOU MAKE A CUT PAPER IMAGE OR A DRAWING BASED ON
THESE TITLES THAT COME FROM THE BOOK?
USE VIBRANT COLOURS LIKE RED, YELLOW, ORANGE, BLUE, PURPLE, GREEN
and BLACK.

THE SWORD-SWALLOWER 칼을 삼키는사람

마티스는 재즈(JAZZ) 라는 책을 위하여 자른 종이 이미지들을 많이 만들었어요. 이 책의 주제
는 서커스와 연극이랍니다. 이 책에 나오는 제목들을 주제로 자른 종이형상이나 그림을 만들어
보세요. 빨강, 노랑, 주황, 파랑, 보라, 초록같이 밝은 색들을 사용하세요. 그리고 검정색도요.

THE HORSE, the RIDER and THE CLOWN

말, 말타는 사람, 그리고 광대

Ben Nicholson

벤 니콜슨은 쎄인트 아이비의 바닷가 마을에서 만난 늙은 어부 알프레드 월리스에게 영감을 받았습니다. 정규 미술학교를 다닌 적이 없는 월리스는 가정용 페인트와 낡은 판지를 이용해 원초적인 방법으로 작업을 했고 니콜슨은 이 재료들을 피카소나 브라크처럼 기하학적인 무늬로 현대화하여 자신의 작품에 사용했습니다. 나는 이 책에서 니콜슨이 어떻게 단순한 모양과 판지로 부조 작업을 했는지 모방해 보았습니다.

*부조란 평면상에 형상을 입체적으로 조각하는 조형기법으로, 반입체의 형태로 나타내기 때문에 조소작품과 달리 정면에서만 볼 수 있어요.

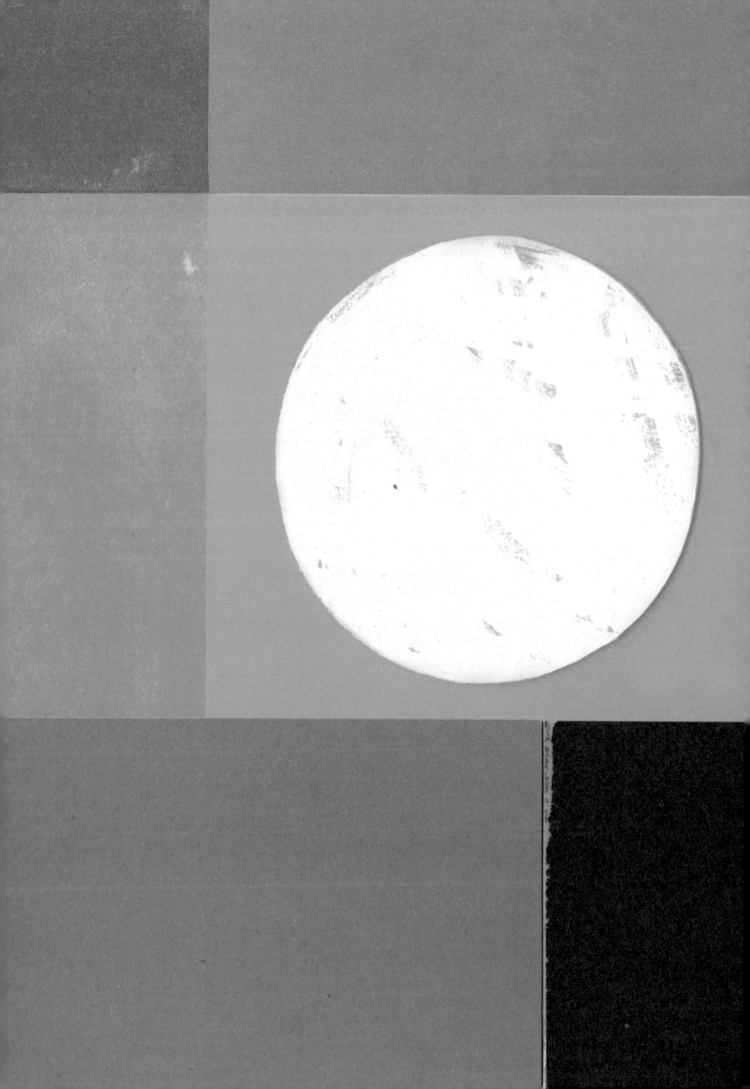

CUBIST-INSPIRED STILL-LIFE

입체파에게 영감을 받은 정물화

니콜슨은 피카소와 입체파 예술에서 영감을 받아 아래와 같은 기법으로 많은 정물화를 그렸어요..

준비물

도화지
크레용이나 물감

*입체주의(큐비즘)
큐비즘이란 피카소와 브라크에 의해
창시된 20세기의 가장 중요한 예술
운동의 하나로, 그들은 대상을 모든
각도에서 보이게 하려 노력했어요.

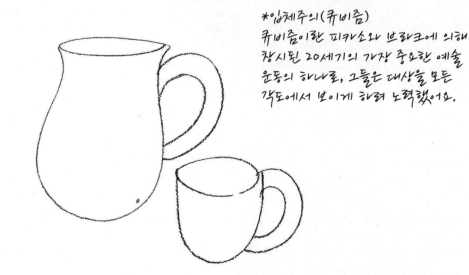

1. 컵과 물병 혹은 꽃병을 그리세요.

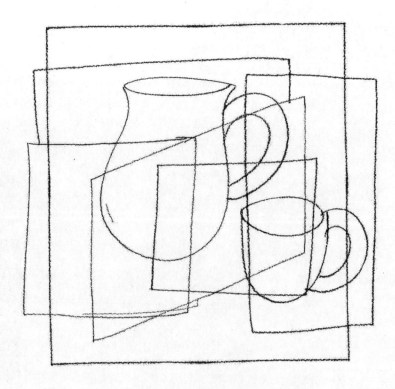

2. 그림 위에 여러 개의 사각형을 그리세요.
몇 개의 사각형은 각도를 주어 그려보세요.

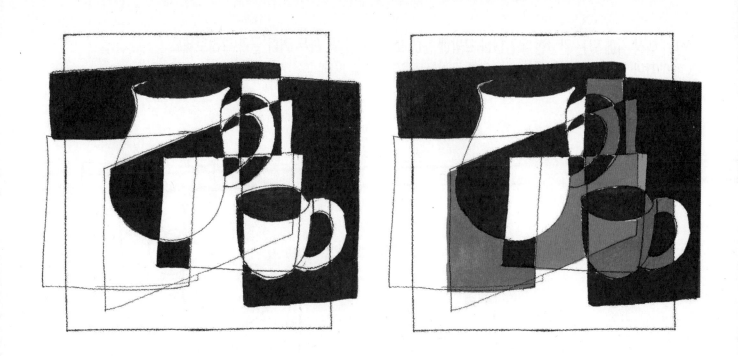

3.물병의 실제 모양을 무시하고 색을 칠해 보세요.
사각형이 만든 새로운 모양에 색이나 톤을 바꾸어 칠해 보세요.

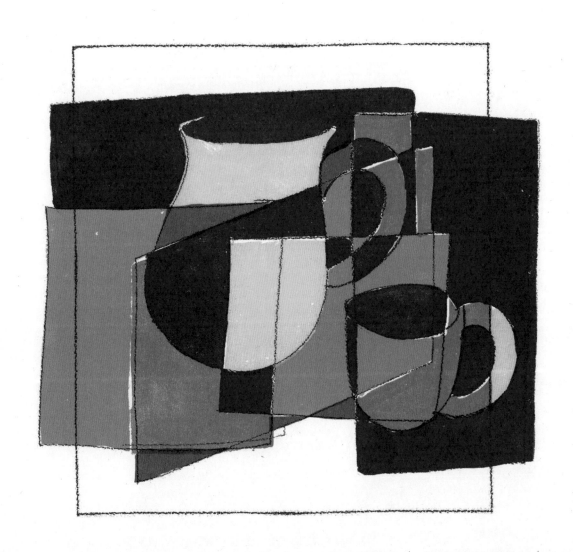

자신의 책상 위에 있는 간단한 물건이나 그밖에 눈에 보이는 대상을 아무 거나 골라 그려보세요.
앞 페이지의 지시에 따라 입체파 정물화를 그려보세요.

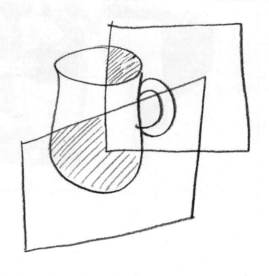

CARDBOARD RELIEF

판지로 부조 만들기

니콜슨은 판지 조각에서 잘라낸 간단한 모양들로 많은 작품을 만들었습니다.

준비물

판지
연필
가위
물감
붓
콤파스(혹은 원형 뚜껑)
자

1. 작업하기 편하게 사각형 판지를 자르세요.
2. 판지로 원, 사각형 그리고 정사각형을 잘라내세요.
3. 자른 조각들을 마음에 들 때까지 사각형 판지에 배열하여 붙이세요.
4. 마른 후 흰색으로 여러 번 칠하세요.

머리빗

주름진 종이

천

끈

5. 서로 다른 두께의 판지로 자신만의 첫 부조 작품을 만들어보세요.
 그 위에 천을 붙이거나 혹은 판지에 붙일 수 있는 아무 재료나 붙여보세요.
6. 전면을 흰색으로 여러 번 칠하세요. 흰색이 전체에 칠해지고 나면 이제는 작품이 조각품 같이 보일
 거예요. 흰색이 마르면 다른 색을 덧칠할 수 있어요.

*부조란 평면을 깎거나 파거나 다른 재료를 붙여서 튀어나오게 만듦으로써
입체적 효과를 주는 미술 기법을 말한다.

Frida Kahlo

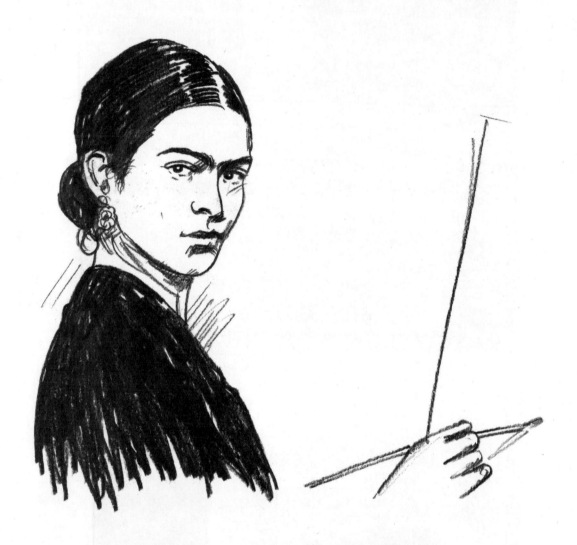

프리다 칼로는 십대 때 그림을 그리기 시작한 멕시코 화가입니다. 그녀의 그림들은 그녀의 삶과 꿈, 두려움에 관한 것들이지요. 프리다는 멕시코의 화려한 컬러를 사랑하였고 작품 속에 자신의 애완동물과 액자 그리기를 즐겨하였습니다. 프리다가 이해하고 있던 중요한 한 가지는 그림으로 그릴 무언가를 보고 있을 때 우리는 우리 스스로 그리기를 시작할 수 있다는 것입니다.

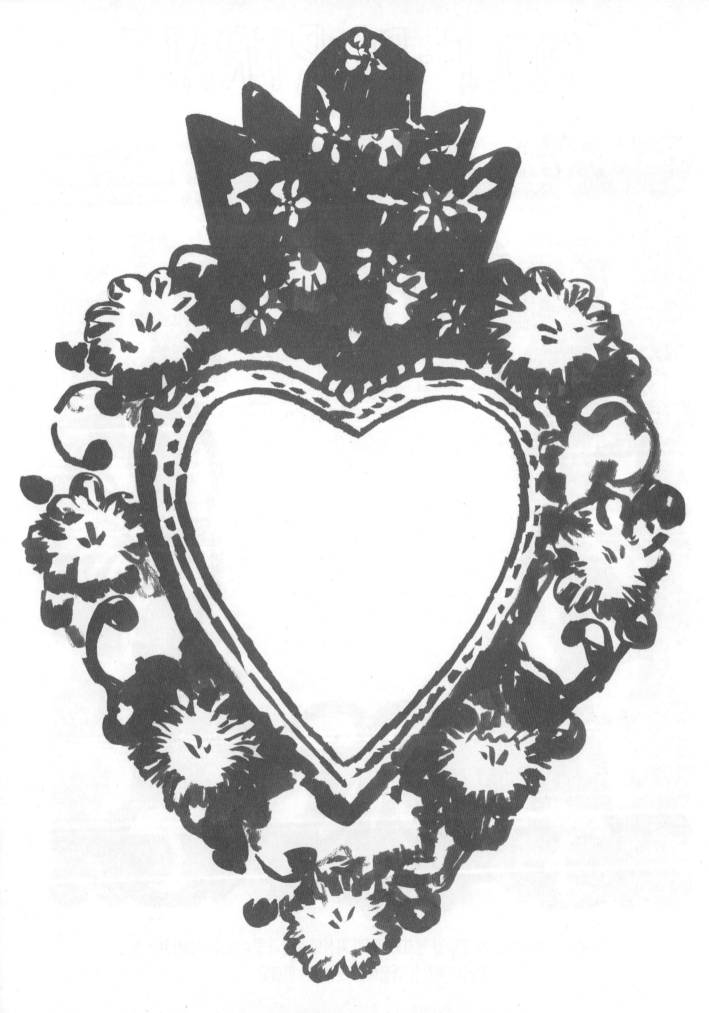

하트 모양 안에 자화상을 그려보세요.

SELF-PORTRAIT
자화상 그리기

프리다 칼로는 자화상을 그릴 때 캐리커처처럼 자신의 눈썹과 콧수염을 연결시키는 등
자신의 특징을 과장하여 표현하곤 했어요.

당신의 얼굴에서 특징적인 부분을 확인해보고 과장되게 표현해서 그려보세요.

위의 공간에 자화상을 그려보고 평소 관심 있는 사물도 함께 그려 넣어보세요.
프리다는 자신의 애완 원숭이와 앵무새를 그려넣곤 했지요.

DR

'THE FLYING BED' 날으는 침대

'날으는 침대'라는 작품에서 프리다는 병원 침대에 누워 있는 자신의 모습과
자신을 날지 못하게 하는 물건들을 그렸습니다.

이것이 자신의 침대라고 상상해 보세요.
여러분은 지금 꿈을 꾸고 있거나 혹은 무언가를 생각하며 침대에 누워 있어요.
자기 자신의 모습과 주변에 보이는 것들을 그려보세요.
침대 주변의 허공을 상상해 보세요.

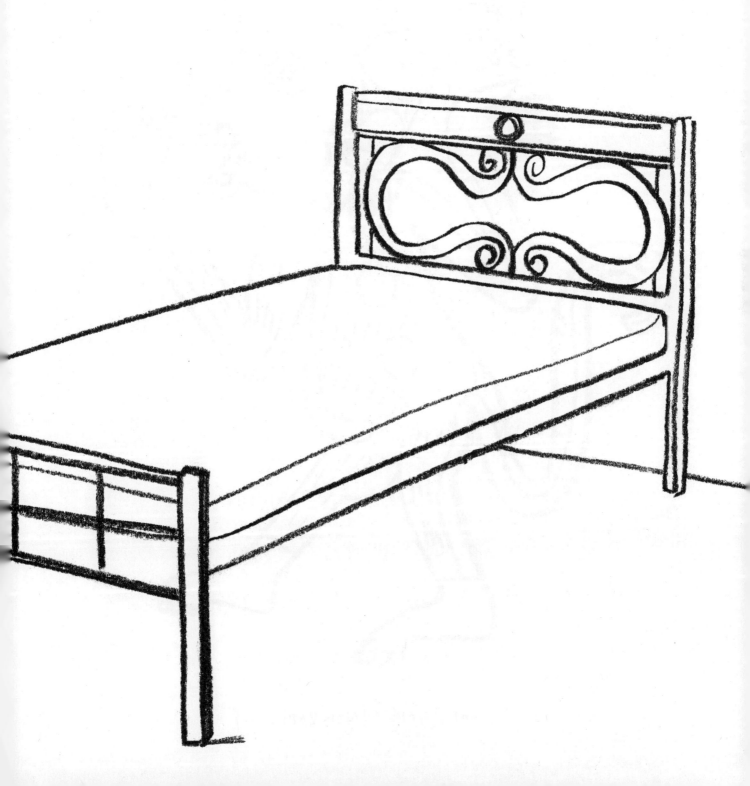

프리다 칼로는 멕시코 문화와 신화에 영향을 받았어요.
원숭이는 보통 불길한 징조로 그려지곤 했으나
그녀는 도리어 원숭이를 부드럽고 보호적인 동물로
묘사하였어요.
그녀에게 영향을 준 애완동물은
원숭이, 개, 고양이 그리고 앵무새였지요.

이 원숭이를 색칠해 보세요.

MEXICAN GLYPHS

멕시칸 상형문자

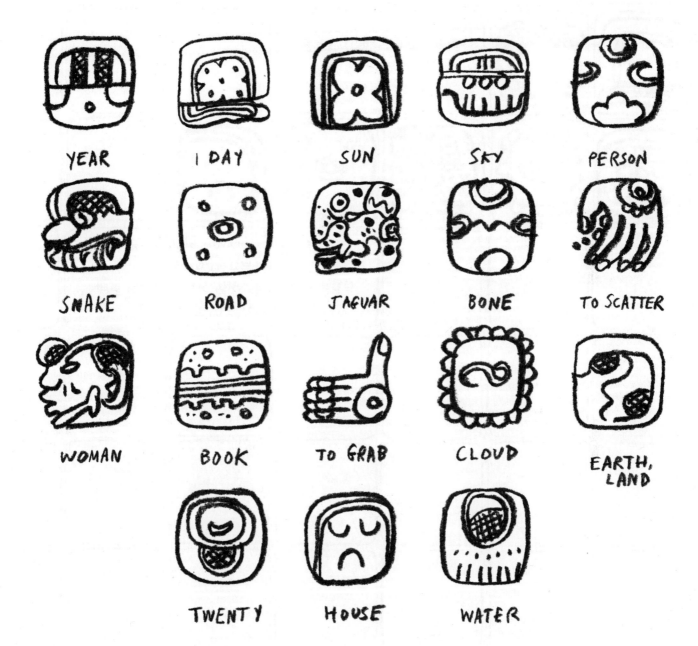

YEAR | I DAY | SUN | SKY | PERSON

SNAKE | ROAD | JAGUAR | BONE | TO SCATTER

WOMAN | BOOK | TO GRAB | CLOUD | EARTH, LAND

TWENTY | HOUSE | WATER

고대 마야인들(멕시칸)은 글씨를 쓰지 않고 상형문자를 사용하였어요(문자 또는 심볼).
어떤 상형문자는 음절을 표현했고 또 어떤 것은 전체 단어를 표현했어요.

그리드 안에 상형문자를 만들어보세요.
그것들이 정확한 모양을 가질 필요는 없지만
당신이 그 의미를 알아볼 수 있어야 합니다.

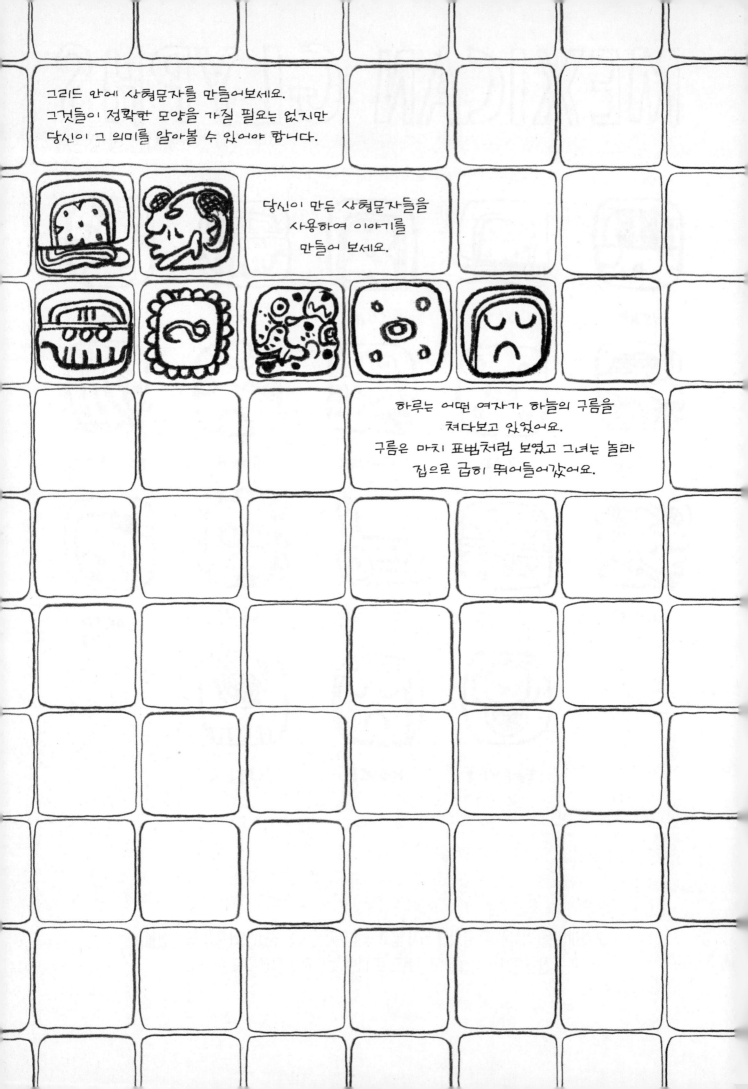

당신이 만든 상형문자들을
사용하여 이야기를
만들어 보세요.

하루는 어떤 여자가 하늘의 구름을
쳐다보고 있었어요.
구름은 마치 표범처럼 보였고 그녀는 놀라
집으로 급히 뛰어들어갔어요.

Jasper Johns

제스퍼 죤스는 매우 간단한 이미지와 깃발, 숫자, 글씨 등과 같이 강한 의미가 있는 심볼을 사용합니다. 그의 가장 유명한 작품은 미국 국기이고 국기에 대해 꿈을 가진 후 그 작업을 하였습니다.

내가 그의 작품을 좋아하는 이유는 국기와 같이 한 가지 오브제만을 선택하여 컬러층과 질감을 활용하여 다양한 버전으로 만들어내는 것이며 그 결과 작품은 매우 다른 느낌을 가진다는 것입니다.

이 장에서 나는 타겟 이미지에서 이 조합을 찾을 때까지 컬러 바꾸기를 계속하였습니다.

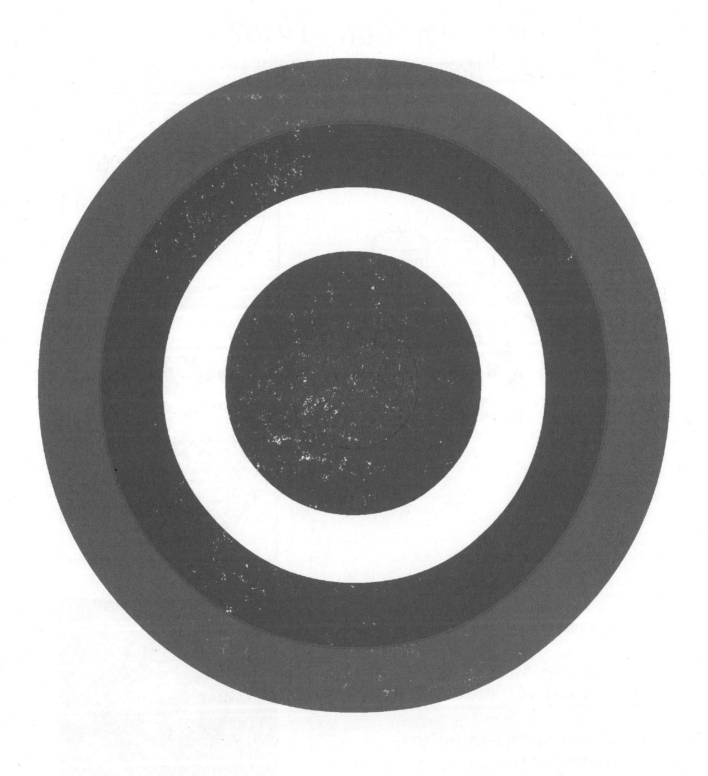

MAKE A TEXTURED TARGET PAINTING like JASPER JOHNS'

제스퍼 존스처럼 타겟 페인팅 하기

준비물

오래된 신문지
PVA 접착제
붓
아크릴 물감

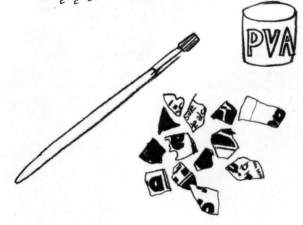

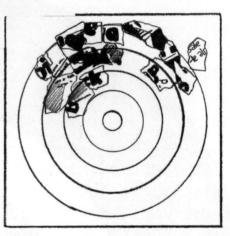

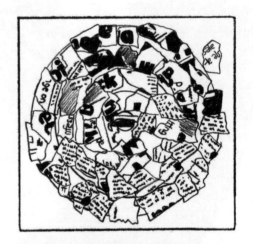

1. 신문지를 작은 조각으로 찢은 다음
 타겟 반대쪽에 접착제를 발라요.

2. 신문지의 양면에 접착제를 발라요.

3. 마르면 밝은 컬러의 물감으로
 타겟에 칠해요.

4. 신문지 위에 물감을 두껍게 칠해요.
 그 질감을 잘 봐야해요.

1 2 3

4 5 6

7 8 9

A B C
D E F
G H I

알파벳과 숫자를
자기만의 모양으로 그려서
그 안에 색깔을 칠해보세요.

알파벳과 숫자를
자기만의 모양으로 그려서
그 안에 색깔을 칠해보세요.

서로 다른 알파벳과 숫자를 겹쳐서 새로운 패턴을 만들어보세요.

자신의 영어 이름도 같은 방법으로 탈자를 겹쳐서 패턴을 만들어보세요.

다음 두 종류의 겹쳐진 활자에 색칠을 해보세요.

Paul Klee

파울 클레는 양손잡이입니다. 그는 오른손으로 글씨를 쓰고 왼손으로 그림을 그려요. 그의 많은 그림들은 건초더미 같이 그 위로 선들이 쌓여 올라가는 것처럼 보입니다. 그는 밝은 컬러를 사용하며 복잡한 패턴을 만들었습니다. 클레의 작품 중 많은 것들이 나로 하여금 크레용 에칭을 떠올리게 합니다.
이 장에서는 클레의 건초더미처럼 만들어보기 위해 선들을 긁어서 쌓아올려 보았습니다.

CRAYON ETCHING

크레용 에칭

클레는 그의 작품 속에서 모든 종류의 선들을 만들었습니다. 어떤 것들은 물감이 긁힌 것처럼 보입니다.
당신도 왁스크레용 위에 스크래칭을 내면 비슷한 효과를 얻을 수 있습니다. 매우 간단한 작업이에요.

준비물

흰색 카드
왁스 크레용(밝은색)
검정색 구아슈 물감 또는 아크릴 물감
넓고 평평한 붓
2H 연필 또는 뾰족한 도구
키친타월

1. 흰색 카드에 가장자리 선을 그리세요.

2. 종이 위에 왁스크레용을 문지르세요.
 흰색 부분이 없도록 가장자리 선까지요.
 키친타월로 넘친 왁스를 문질러 닦으세요.

3. 왁스크레용 위에 넓고 평평한 붓으로 검정색
 구아슈 물감 또는 아크릴 물감을 칠하세요.
 덩어리가 지지 않을 만큼 두껍게 색을 입히세요.

4. 왁스크레용이 드러날 때까지 검정색 물감을
 긁어 당신의 패턴이 드러나는 것을 보세요.
 긁힐 때 생긴 검정색 물감의
 마른 찌꺼기는 살짝 털어내세요.

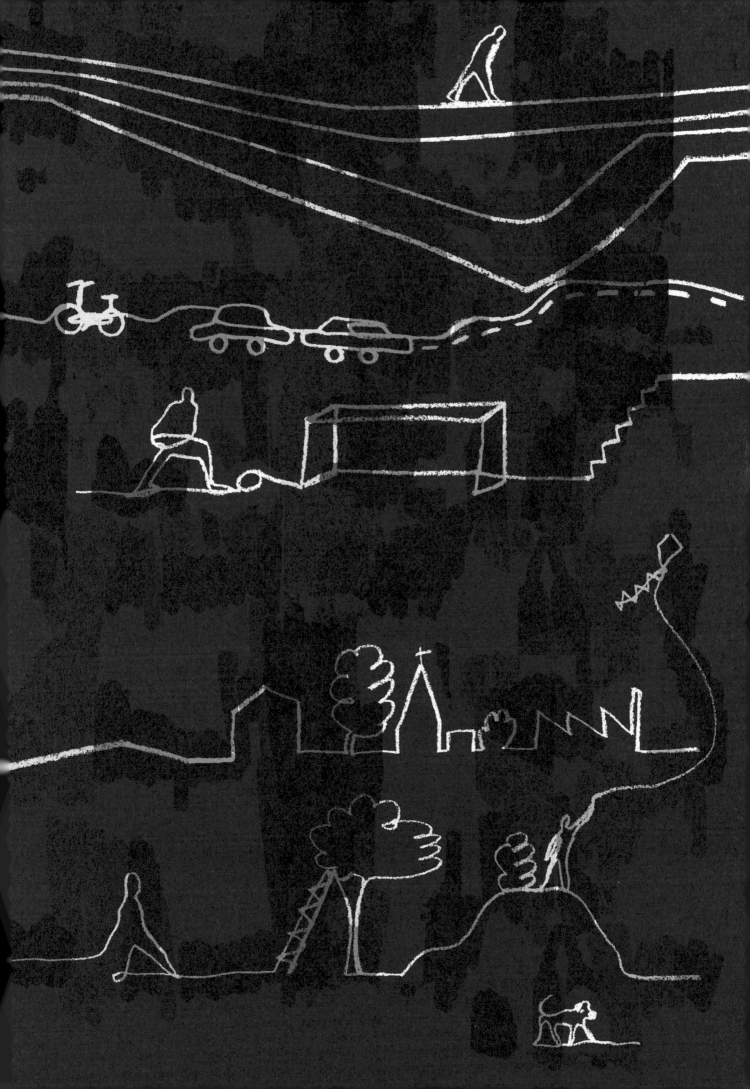

클레는 그려진 선 안에 어떤 형상을 넣는 것을 좋아했어요.
아래 선들 사이에 무언가 간단한 형상을 그려넣어 보세요.

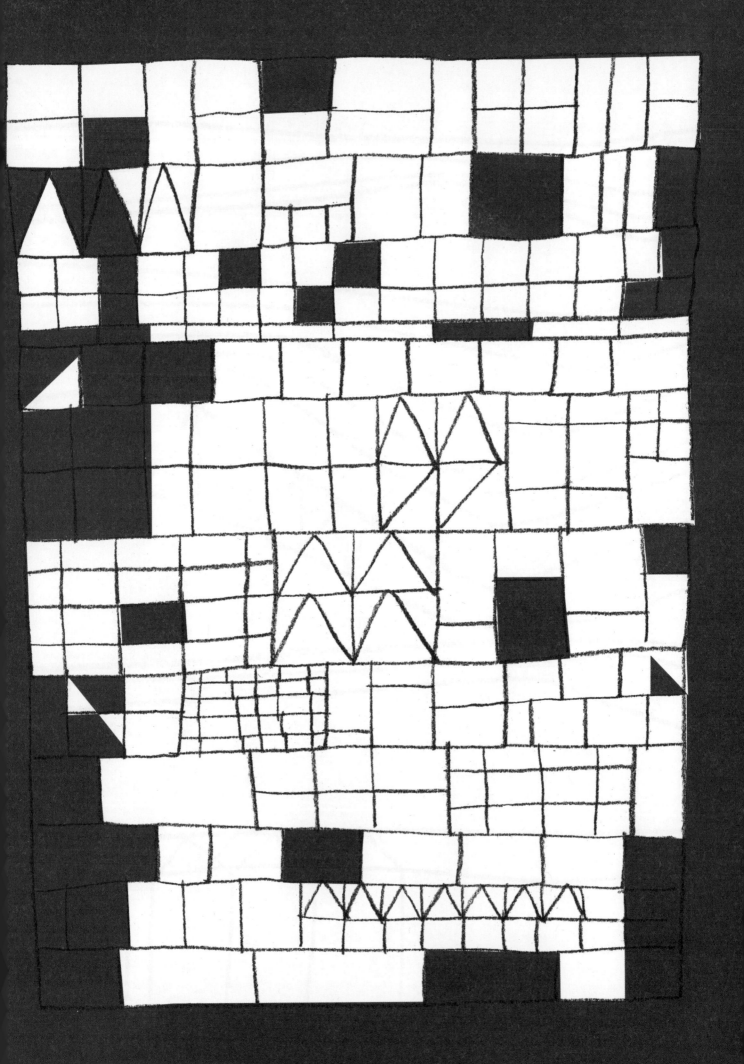

파울 클레는 색의 마술사였어요. 밝은색의 수채화 물감이나 오일 파스텔을 사용해 형상 안에 정반대 색깔을 칠하곤 했지요. 아래에 자신이 그리고 싶은 모양을 그려서 그 조각과 조각들을 마치 건초더미 처럼 쌓고 쌓은 후 그 안에 색칠을 해보세요.

CONTINUOUS LINE

연속 선 그리기

파울 클레는 "드로잉은 선의 산책"이라고 말했지요.
걷는 라인을 따라 연필로 계속해서 그려가 보도록 하세요.
연필이 종이 밖으로 나가지 않도록 하고요.
자신이 사는 동네나 도시에서 걸으며 볼 수 있는 모든 다른 사물들을 그려보세요.

Emily Kngwarreye

에밀리 쿵와레예는 세계적으로 가장 성공한 오스트레일리아 원주민 아티스트입니다. 그녀는 오스트레일리아 토속의 점과 선을 바탕으로 자신만의 스타일을 개발했습니다. 그녀의 커다란 도트 페인팅의 일부는 면도 브러시로 만들어졌고 그녀는 그것을 '덤덤(Dump Dump)' 스타일이라 부릅니다.
이 장에서 나는 물감에 담근 붓의 끝을 사용하여 그림을 그려보았습니다.

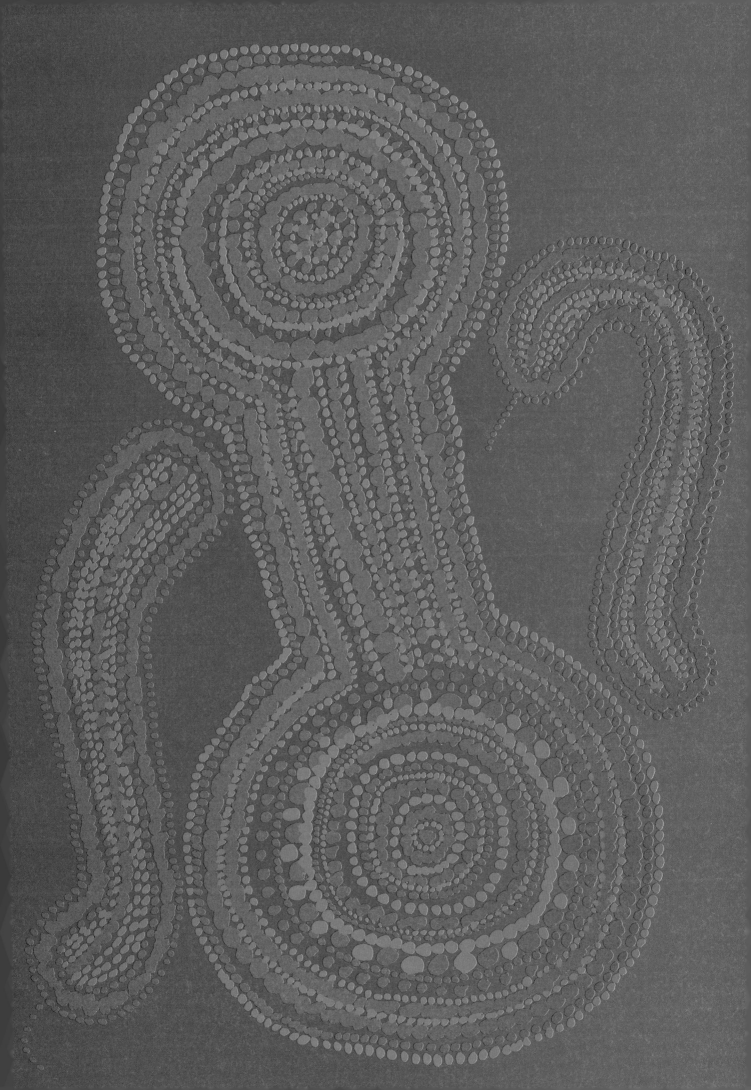

Aboriginal Symbols

오스트레일리아 원주민의 상징들

오스트레일리아의 토속예술은 '꿈의 시간'이라 불리는 수백 세대를 거친 중요한 고대 이야기를 바탕으로 합니다.
오스트레일리아 토속 예술가들은 그들의 역사와 문화에 대한 스토리와 꿈을 이야기하기 위하여
그들의 작품 안에 다양한 상징들을 사용합니다.

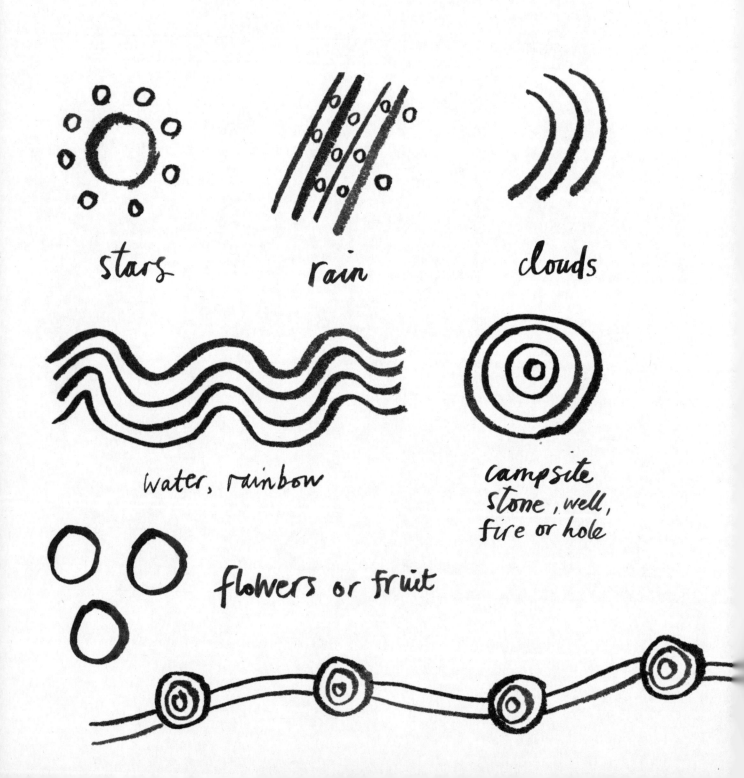

stars

rain

clouds

water, rainbow

campsite
stone, well,
fire or hole

flowers or fruit

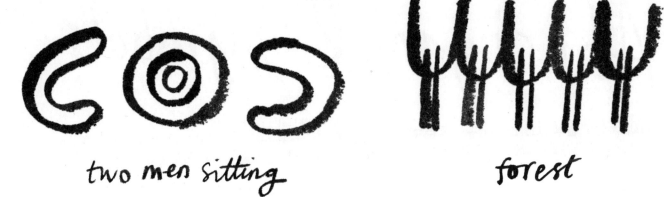

two men sitting forest

travelling sign with
circles as a resting place

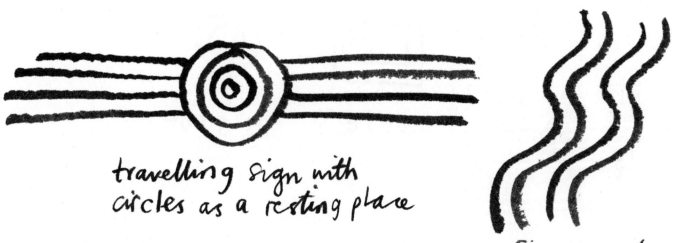

fire or smoke,
water or blood

man

footprints

boomerang

digging
sticks

rainbow or
cloud or cliff

yam plant

long journey with waterholes

Aboriginal Symbols

현재 자신이 살고 있는 집이나 도시를 상징하는 심볼을 직접 만들어보세요.

<u>FOR EXAMPLE</u>

PARK HOUSE BUS STOP

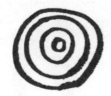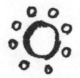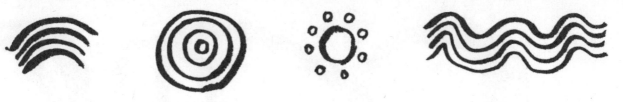

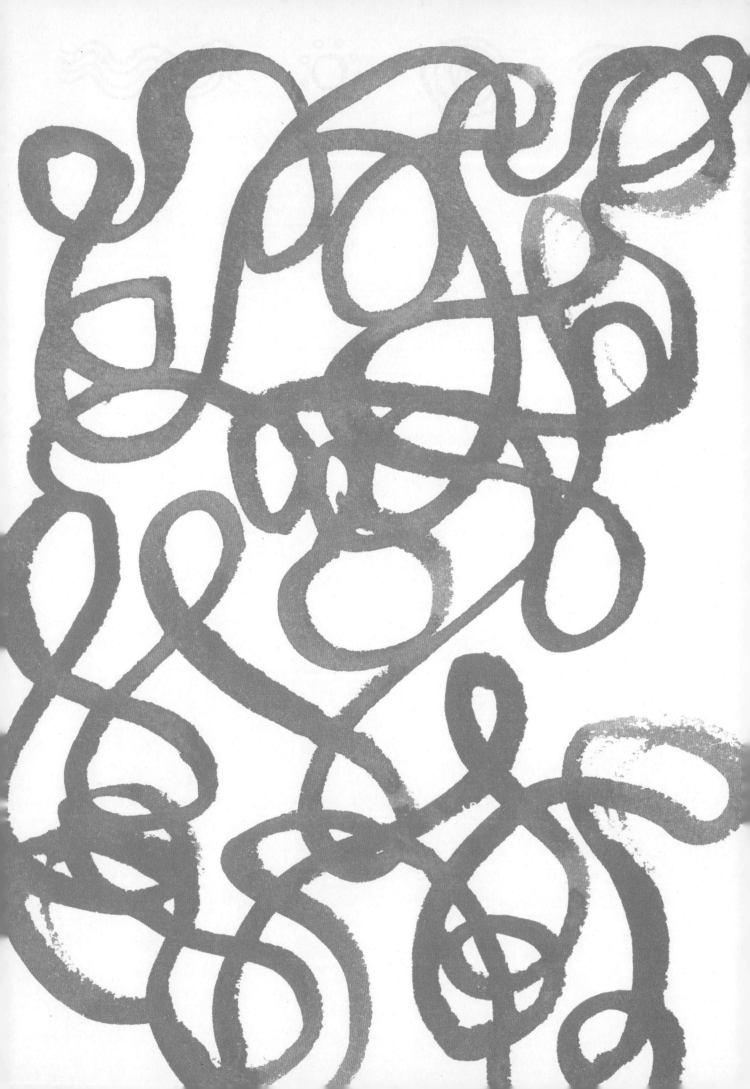

에밀리는 그녀의 그림 속에 도트뿐만 아니라 얌 뿌리가 얽혀 있는 모양도 사용합니다.
그것들은 갈라진 부분이나 땅속의 얌 뿌리의 조감도처럼 보여요.
얌은 오스트레일리아 원주민에게는 아주 중요한 음식이지요.

묽은 물감을 섞어 땅 속의 식물이나 나무의 뿌리를 그려보아요.

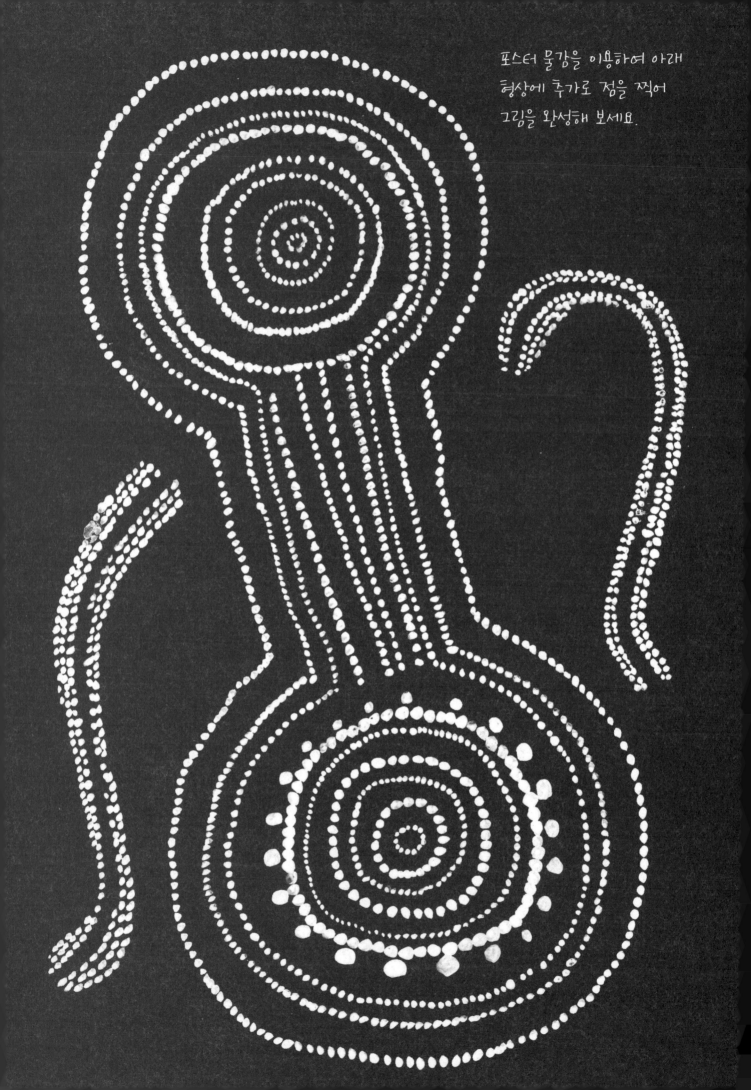

포스터 물감을 이용하여 아래
형상에 추가로 점을 찍어
그림을 완성해 보세요.

포스터 물감을 이용하여 아래
형상에 추가로 점을 찍어
그림을 완성해 보세요.

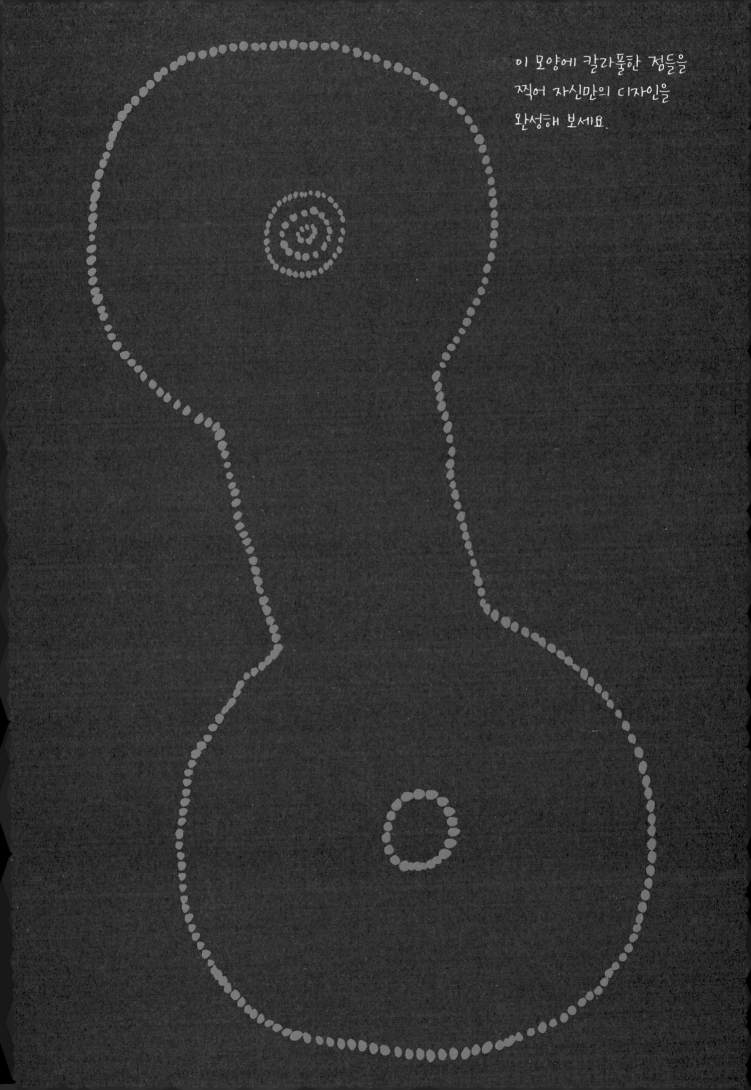

이 모양에 칼라풀한 점들을
찍어 자신만의 디자인을
완성해 보세요.

이 모양에 칼라풀한 점들을
찍어 자신만의 디자인을
완성해 보세요.

오스트레일리아의 토속예술은 원래 몸, 나무껍질, 벽, 모래에 그려졌어요.
도트는 비밀 소통을 위한 코드였답니다.

PRACTISE MAKING PAINT DOT PATTERNS.
도트 패턴 그리기 연습

부드러운 붓과 면봉을 준비하세요.
지우개가 달린 연필 끝부분이나 작은 막대의
끝부분 또는 붓을 시용해 점을 찍어요.
이때 물감에는 물을 섞지 않는 것이 좋아요.

CLAP OR DIGGING STICKS

부딪쳐 소리를 내거나 땅을 파는 막대기

이것들은 오스트레일리아의 원주민들이 뿌리나 개미, 작은 파충류를 파내는 데 사용한 끝이 뾰족한 막대기예요.
이것들은 또한 예식에 사용된 음악도구이죠. 막대기들을 서로 부딪쳐 소리를 내보아요.
또 자신만의 막대기 악기를 만들어보아요.

MAKE YOUR OWN CLAPSTICK.

준비물

15~20cm 길이의 막대기(빗자루)
면봉 또는 부드러운 브러시
아크릴 페인트
브러시
사포

1. 할 수 있다면 나무껍질을 제거하거나 나무껍질의
 윗부분에 칠을 하세요.
2. 막대기를 사포로 부드럽게 닦으세요.
3. 막대기 전체에 바탕색을 칠하세요.
4. 마르면 한번에 한 컬러로 자신의 패턴을 칠하세요.
 헤어드라이어를 사용하면 빨리 마를 수 있어요.

이제 도트 패턴과 도트 뱀, 작은 파충류 형태를 그릴 수 있으며
이 책에 있는 심볼들의 일부를 사용하면 됩니다.
내가 제일 좋아하는 막대기 패턴은 여러 가지 색깔의 스트라이프입니다.

색칠한 막대기를 말릴 때는 구멍을 낸 작은 상자나
찰흙덩어리, 안쓰는 컵을 사용하세요.

바탕색을 칠할 때는 좀 더 큰 붓을 사용하고
부드러운 붓이나 면봉으로는 도트나 패턴, 스트라이프 등을 그리는 데 사용합니다.

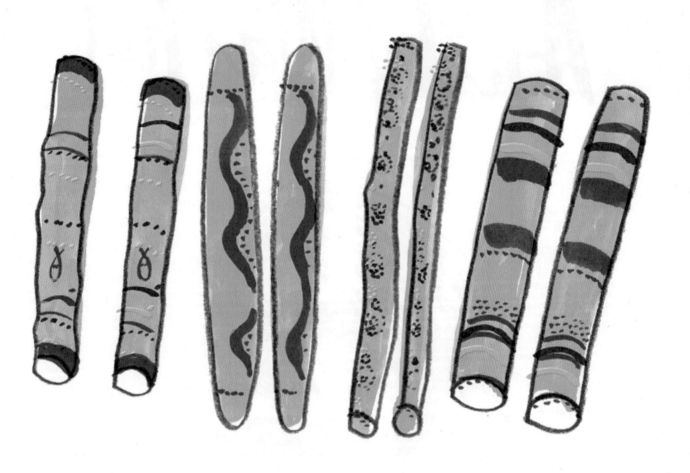

← 아래 막대를
패턴으로
채워보세요.

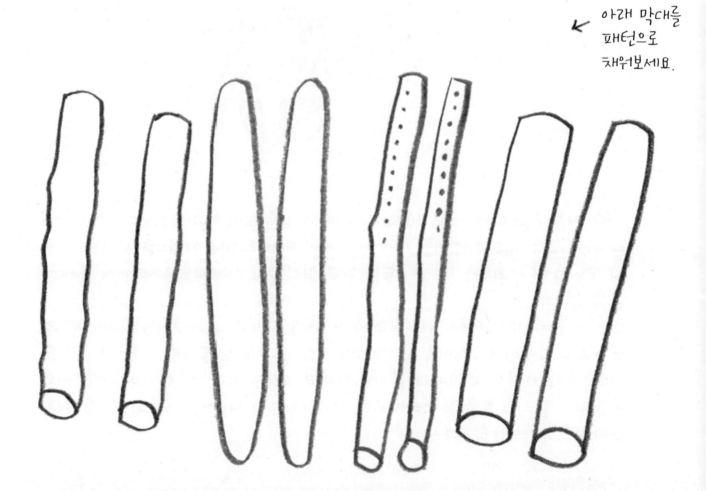

Andy Warhol

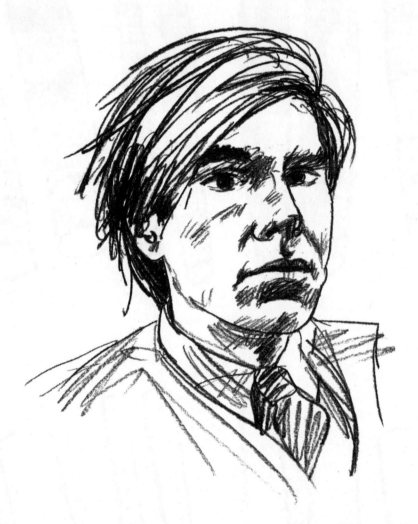

앤디 워홀의 작품들은 옛날 방식의 프린팅 기법을 모방하고 있습니다. 그는 작품의 바탕색과 검은 테두리를 서로 어긋나게 하는 프린팅 기법으로 신발이나 음식 또는 그가 사랑하는 고양이 등과 같은 일상적인 이미지를 수백 개씩 복제하곤 했습니다.

그는 어릴 때부터 고양이들에 둘러싸여 자랐습니다. 그 고양이들은 '헤스터'라는 이름의 고양이 한 마리를 제외하고는 모두 '샘'이라는 동일한 이름으로 불렸습니다. 이후 워홀은 《샘이라 불리는 25마리 고양이들과 한 마리의 파란 야옹이》라는 컬러링 북을 출판하기도 했지요. 나는 이 장에서 나의 고양이를 워홀 스타일로 그려보았습니다.

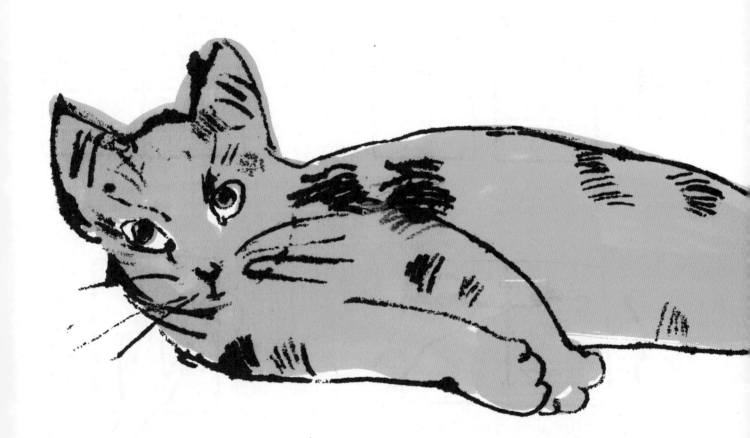

INK BLOTTING DRAWING (MONOPRINTING)

잉크 블로팅 (모노프린팅)

앤디 워홀은 이 기법으로 많은 작품을 만들었습니다.
이 기법은 프린트를 할 때 사용하는 기초적인 방식이며 같은 그림을 여러 장 만들 수 있습니다.

준비물 흡수지(도화지, 복사용지), 비흡수지(트레이싱 페이퍼, 종이 팔레트), 칼라잉크나 수채 물감
낡은 만년필, 고운 붓이나 막대기, 끈끈한 테이프, 연필

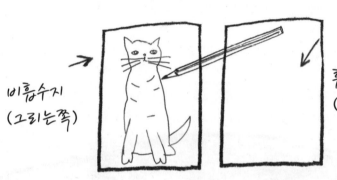

비흡수지
(그리는쪽)

흡수지
(프린트 쪽)

1. 비흡수지에 연필로 그림을 그리세요.

테이프로 연결

2. 테이프로 두 종이를 책처럼 열 수 있도록 붙이세요.

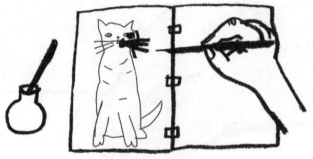

3. 그림의 일부분을 잉크펜으로 그리세요.

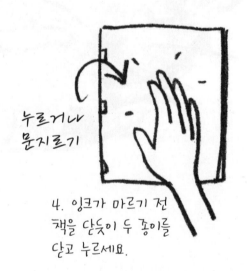

누르거나
문지르기

4. 잉크가 마르기 전
책을 닫듯이 두 종이를
닫고 누르세요.

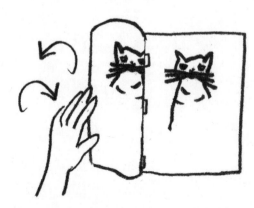

5. 작품이 끝날 때까지 3, 4번 과정을 반복하세요.

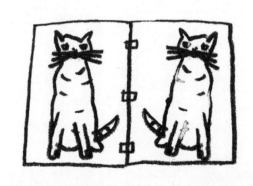

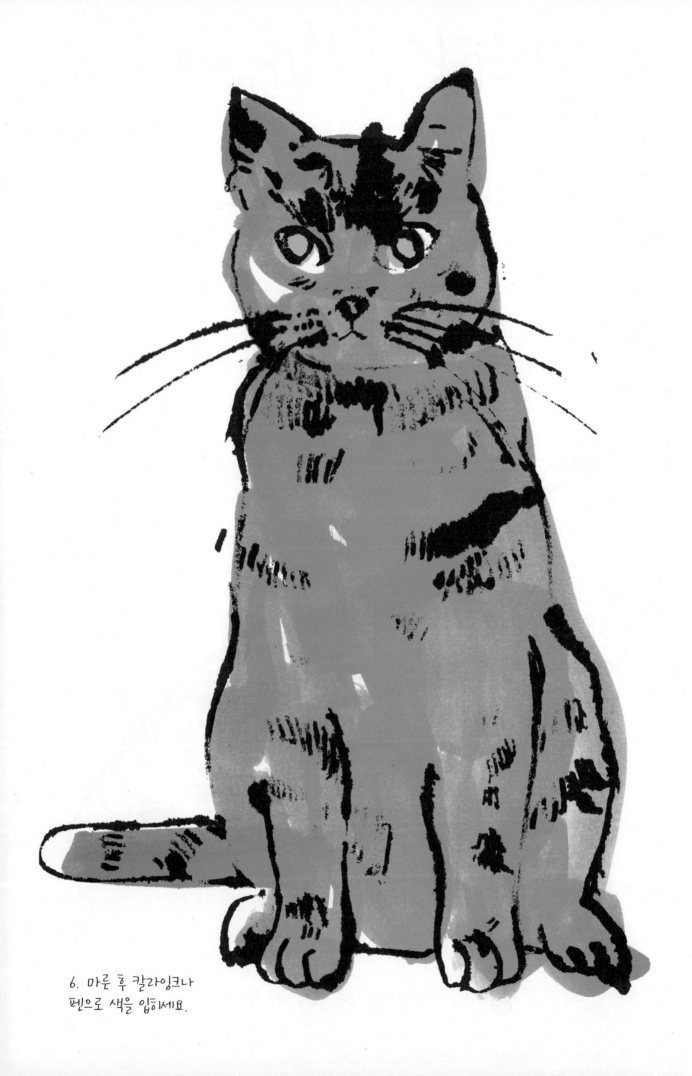

6. 마른 후 칼라잉크나
펜으로 색을 입히세요.

BLACK LINE and
TRANSLUCENT COLOUR
검은 선과 반투명 색

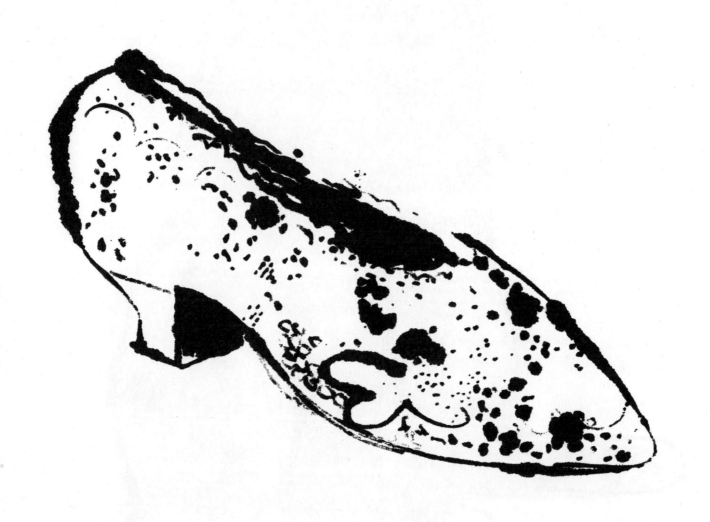

칼라잉크나, 펠트 펜이나 수채 물감으로 색을 입히세요.

✳ Handy Tip

너무 깔끔하게 색을 칠하려고 신경쓰지 마세요!
색이 선을 넘어도 검은 선들과 반투명색의 조화는 보기가 좋으니까요.

앤디 워홀은 코카콜라 병이나 스프 깡통 혹은 유명인들 같은 대중적인 이미지로 많은 작업을 했지요.
여러분도 이런 일상적인 이미지 사진이나 그림, 혹은 자신의 명함판 사진이나 유명인들의 사진으로
워홀처럼 자신만의 작품을 만들수 있답니다.

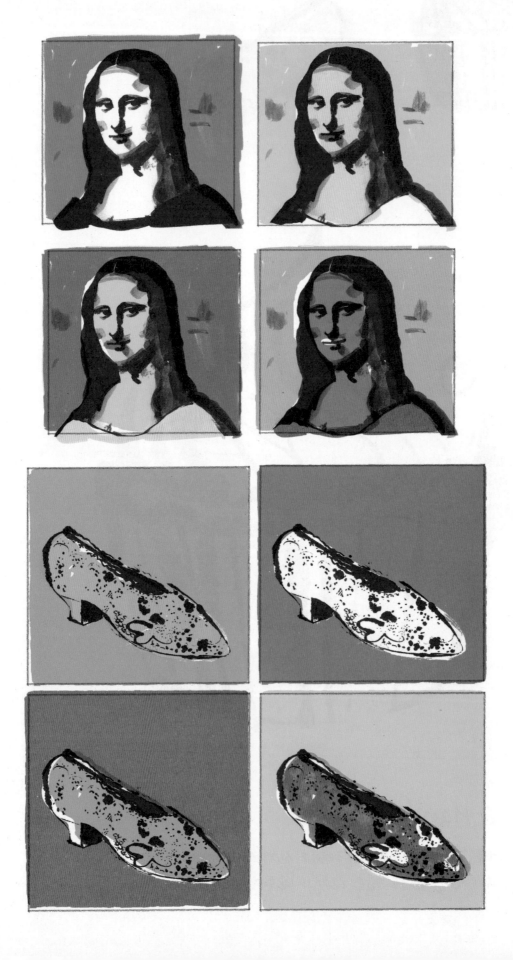

MULTIPLES

COLOUR IN WITH
DIFFERENT COLOURS

위와 같은 흑백 이미지를 여러 개 복사해서 종이에 배열해 붙인 다음 각각 다른 색을 칠해 보세요.

MULTIPLES

이 곳에 자신의 사진을 붙이거나 그린 다음 펠트 펜이나 크래용 혹은 물감으로 색을 입히세요.

Andy Warhol Handwriting

Andy Warhol copied his mother's handwriting using a dip pen and ink.
Try writing with a dip pen.
copy these letters.

a b c d e f g h i j

k l m n o p q r s t

u v w x y z

a B C D E F G H

I J K L M N

O P Q R S T U

V W X Y Z

a b c

Dip pen or fountain pen.

Hannah Höch

한나 회흐는 새로운 방법으로 사진을 오려 붙여 합성사진을 만든 최초의 예술가 중 한 명입니다.

이 장에서는 나만의 합성사진을 만들기 위해 새의 머리와 여성의 다리 사진을 잡지로부터 오려내어 색지에 붙였고 이상하고 새로운 창작물이 만들어졌어요.

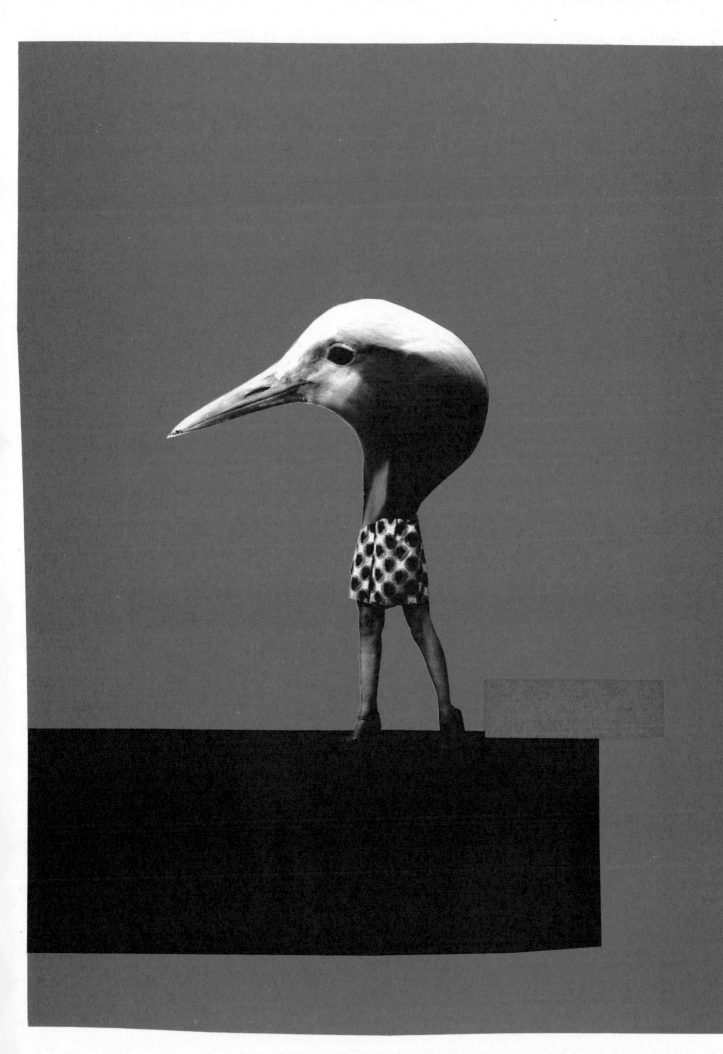

PHOTO MONTAGE

포토 몽타주

두 개 혹은 그 이상의 사진을 오려서 함께 붙여
비현실적 사물을 합성해 보세요.

오래된 신문이나 잡지에서 재미있는 얼굴, 사물, 패턴을 찾아보세요.
그것들을 오려서 흰종이 또는 색지에 배열하여 재미있는 얼굴이나
합성사진 등의 새로운 창작물을 만들어보세요.
그 배열한 것이 마음에 든다면 별도의 종이 위에 그것들을 붙여보세요.

모양들의 가장자리가 서로
맞도록 해보세요. 당신의 합
성사진이 좀 더 그럴듯해 보
일 거예요.

↓

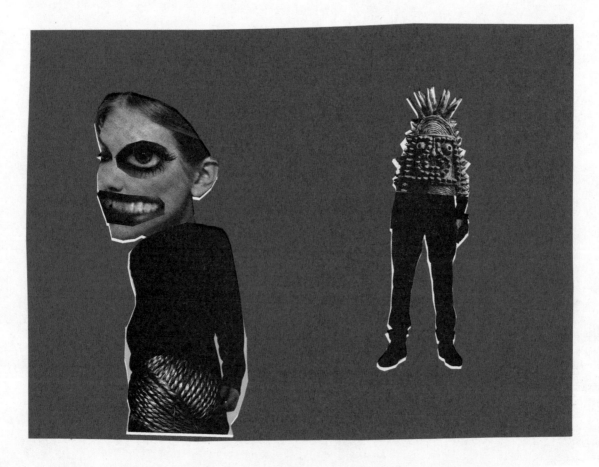

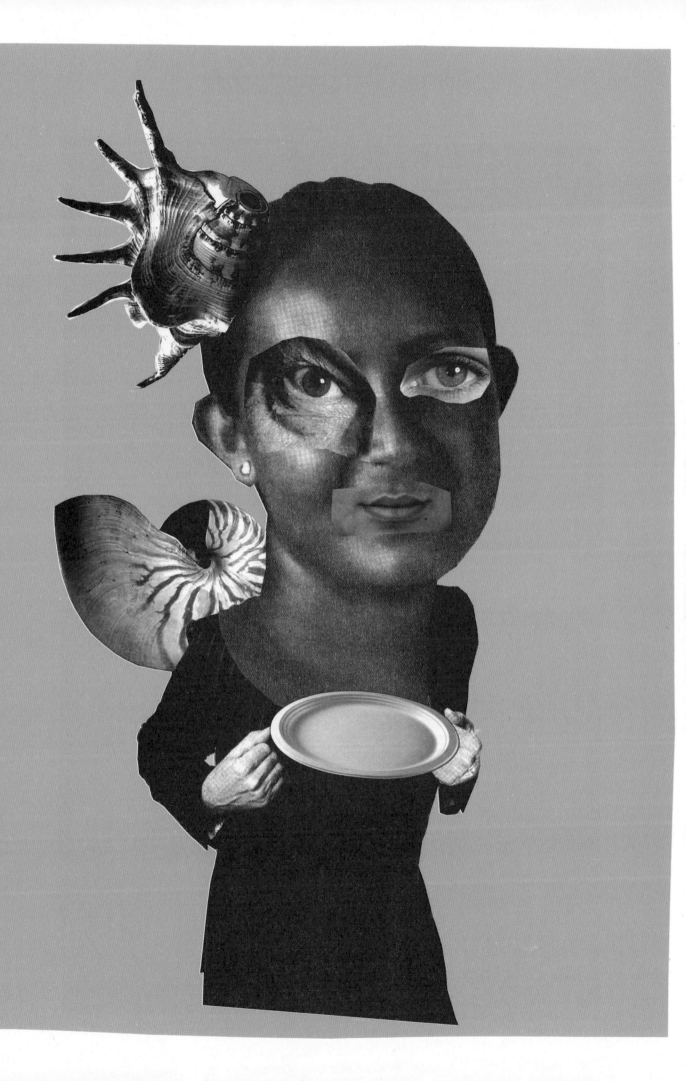

자신만의 포토 몽타주를 만들어보세요.

파티에서 만날 자기 자신의 모습을 그려보세요.

이 콜라주를 완성해 보세요.

신문이나 잡지를 오려 붙여도 좋고, 스스로 그림을 그려넣어도 좋아요.

Katsushika Hokusai

호쿠사이는 후지산이 보이는 각 고장의 풍경을 그린 목판화 연작 〈후지산의 36경〉 시리즈로 유명한 화가입니다. 상징성을 대표하는 그의 작품 《가나가와 해변의 높은 파도 아래(The Great Wave off Kanagawa)》도 이 시리즈에 포함됩니다.

목판 프린트를 만드는 것은 특별한 장비가 필요하기에 쉽지는 않으나 다른 종류의 프린트를 만드는 많은 방법이 있어요. 나는 이곳에 간단한 형태의 프린팅 방법을 사용하여 후지산 중 하나를 만들어보았습니다.

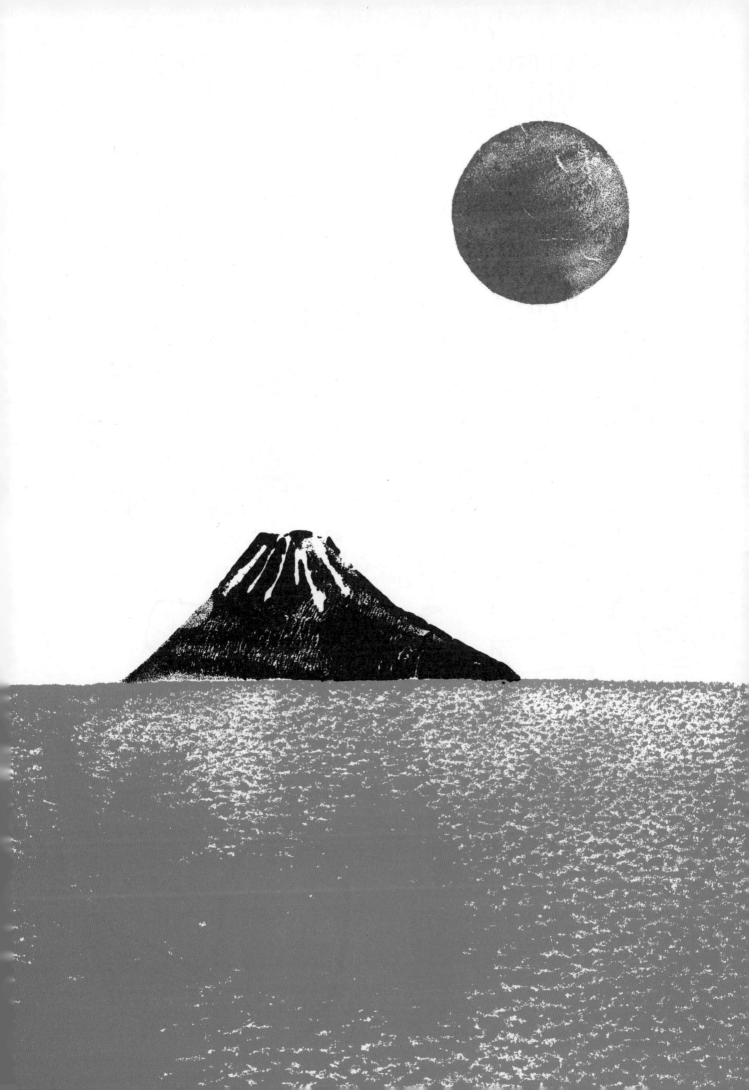

SIMPLE PRINTING

간단한 프린팅

호쿠사이는 목판화의 대가였어요.
우리는 집 주변에서 쉽게 찾을 수 있는 재료들을 이용하여 재미있는 프린트를 만들 수 있어요.
몇 가지 예들을 볼까요?

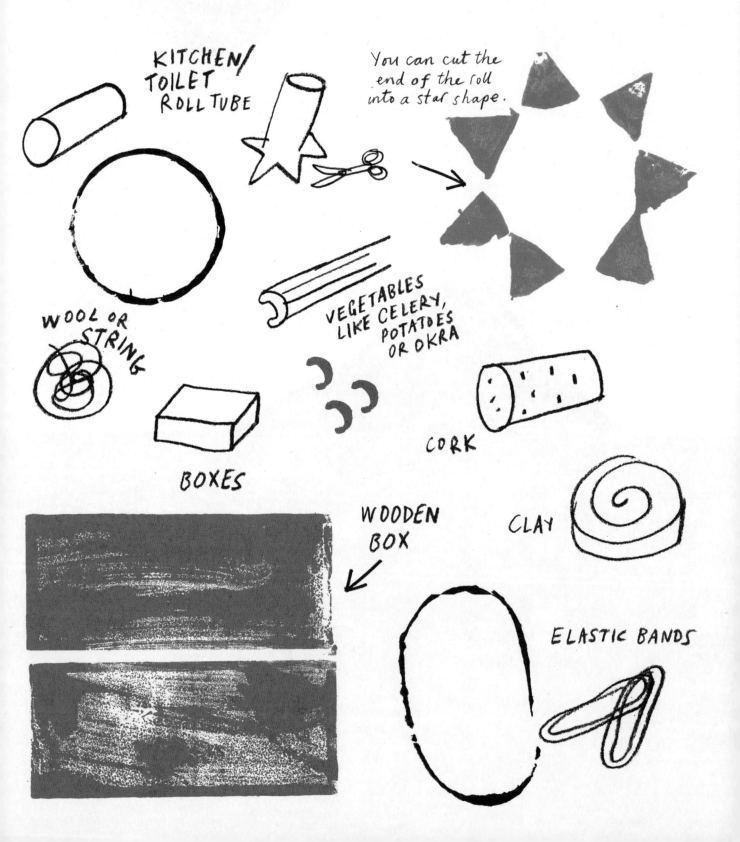

KITCHEN/
TOILET
ROLL TUBE

You can cut the
end of the roll
into a star shape.

WOOL OR
STRING

VEGETABLES
LIKE CELERY,
POTATOES
OR OKRA

CORK

BOXES

WOODEN
BOX

CLAY

ELASTIC BANDS

간단한 프린팅

BOXES

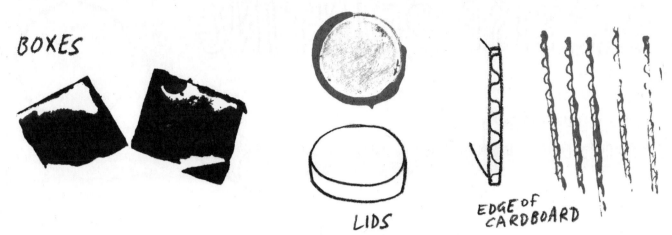

LIDS

EDGE OF CARDBOARD

스트링 프린팅(줄 프린팅)

1. 울을 래핑하거나, 박스나 뚜껑을 줄로 묶은 후 테이프로 감싼다.

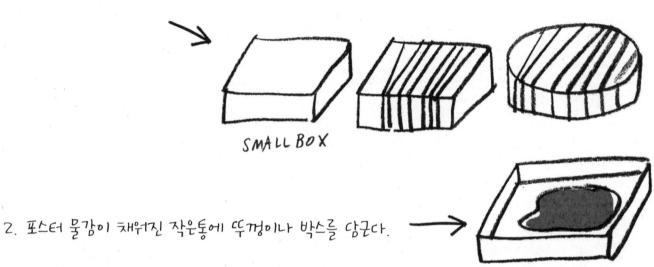

SMALL BOX

2. 포스터 물감이 채워진 작은통에 뚜껑이나 박스를 담근다.

3. 흰종이 위에 눌러서
 프린트한다.

PRACTISE PRINTING

프린팅 연습하기

주변을 둘러보고 프린팅 도구를 찾아내 보세요.
그 도구들을 이용해 다양한 모양을 찍거나 프린트해 보세요.

FOAM PRINTING 폼 프린팅

폼보드는 프린트하기 좋은 도구입니다.
폼에 롤러로 색을 입혀 좋은 질감을 프린트할 수 있지요.
또한 뽀족한 도구나 연필로 눌러 그림을 그릴 수도 있습니다.

준비물

뽀족한 연필이나 펜
폼보드
포스터 물감
종이 팔레트나 신문지
롤러
종이
폐지

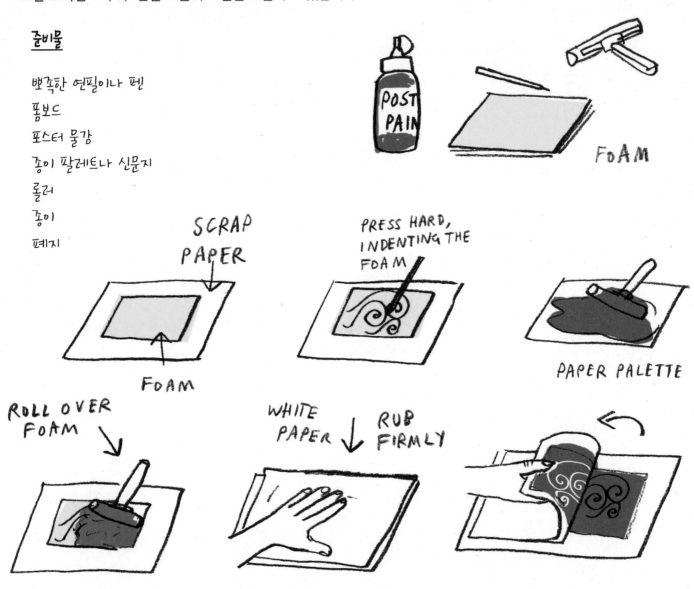

POST PAIN

FOAM

SCRAP PAPER

FOAM

PRESS HARD, INDENTING THE FOAM

PAPER PALETTE

ROLL OVER FOAM

WHITE PAPER RUB FIRMLY

1. 뽀족한 연필이나 낡은 펜으로 잉크는 묻히지 말고 웨이브나 패턴 모양을 폼 위에 꼭꼭 누르며 그리세요.

2. 프린트에 롤라로 색을 입히세요.

3. 백지를 폼 위에 올리고 손바닥으로 골고루 문지르세요. 종이를 걷어내고 프린트를 확인해 보세요.

4. 같은 방식으로 원하는 만큼 반복하세요.

** 기억해 두세요. 프린트된 인쇄물은 원본과는 반대이며 원본의 네거티브입니다.

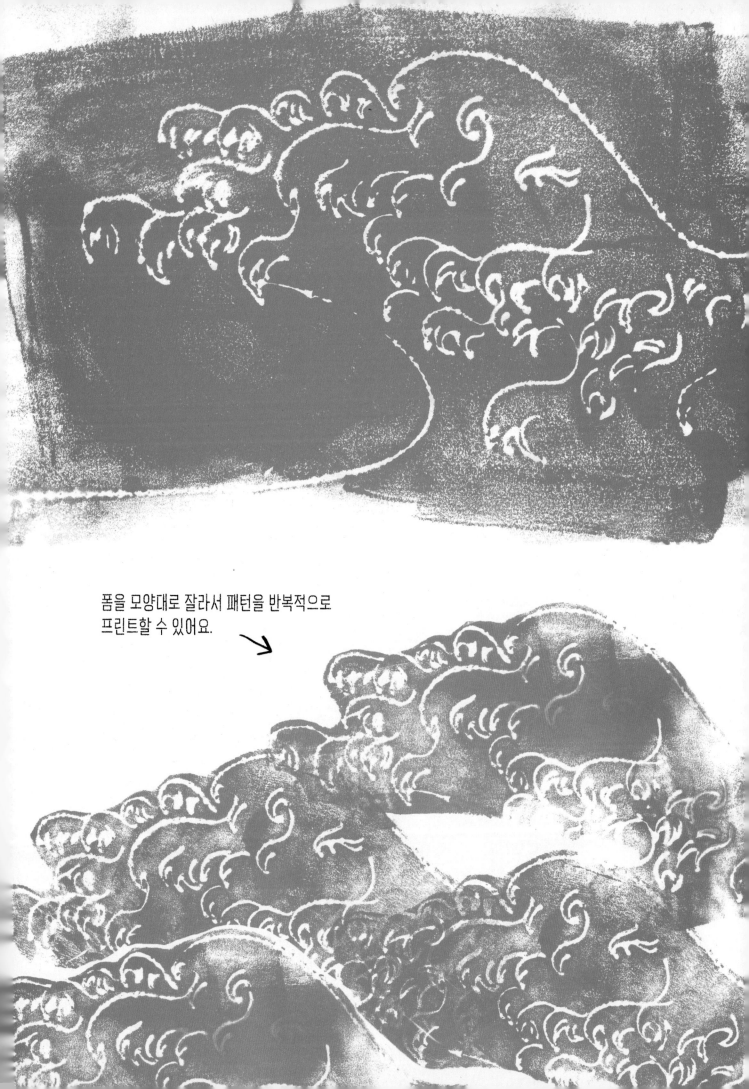

폼을 모양대로 잘라서 패턴을 반복적으로
프린트할 수 있어요.

PRACTISE PRINTING 프린팅 연습하기

폼보드나 혹은 다른 물건을 이용해서 자기만의 작품을 프린트해 보세요.

이 프린트의 물결 패턴은 파란 구아슈 물감이 적셔진 직사각 형태의 폼으로
흰 종이 위에 물감 면을 아래로 눌러서 만들었어요.
그럼 아래 그림을 한번 완성해 볼까요?
물 위에 산이나 태양, 보트 등을 프린트해서 자신만의 작품을 만들어 보세요.

폼보드를 비롯해 기타 다양한 물건들을 이용해서 이곳에 자기만의 창의적인 프린트를 해보세요.
마르고 난 프린트 위에 같은 방식으로 추가 프린트를 할 수도 있어요.

Gustav Klimt

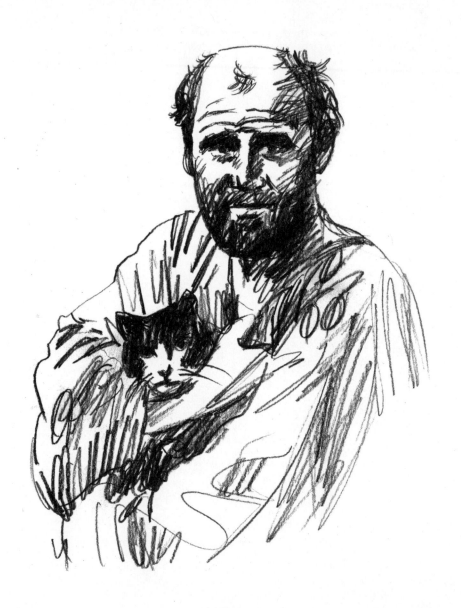

구스타프 클림트는 오스트리아 화가입니다. 그는 사람의 얼굴을 그릴 때는 있는 그 대로 그렸지만 옷이나 배경은 풍부한 컬러의 패턴으로 표현했지요. 그는 심지어 그림에 금으로 된 잎을 사용했는데 그것은 그림이 반짝이고 빛나 보이게 했어요. 나는 잠자는 사람의 이미지에서 클림트로부터 영감을 받아 옆페이지의 작품을 만들어보았어요. 얼굴과 손이 있는 윗부분은 금색 소용돌이를 그리고, 담요에는 꿈 꾸는 마음의 이미지를 검은색과 빨강색으로 표현해 보았답니다.

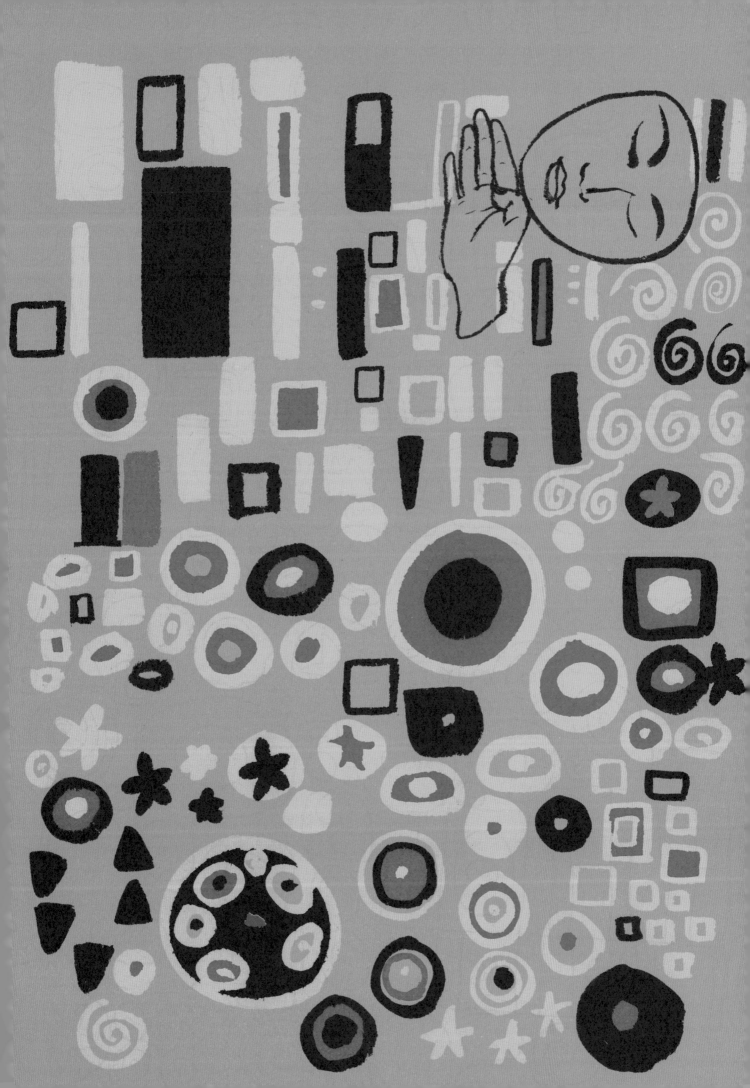

노란색(혹은 황금색)과 오렌지색, 빨강색, 검정색을 사용해서 이 무늬를 색칠해 주세요.

아래 그림 속 여인의 드레스와 코트를 패턴으로 채워보세요.
물론 이 페이지의 바탕도 여러분 스스로 장식해 볼 수 있어요.

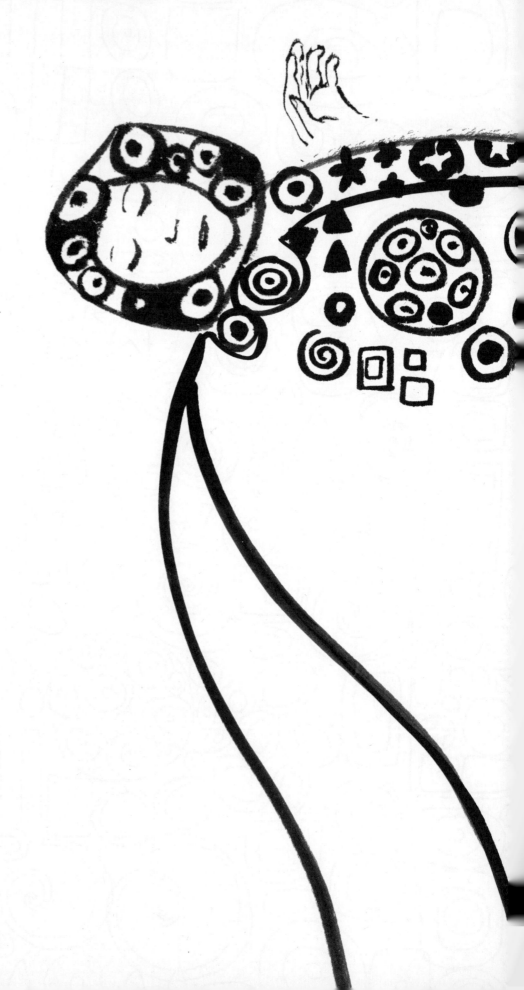

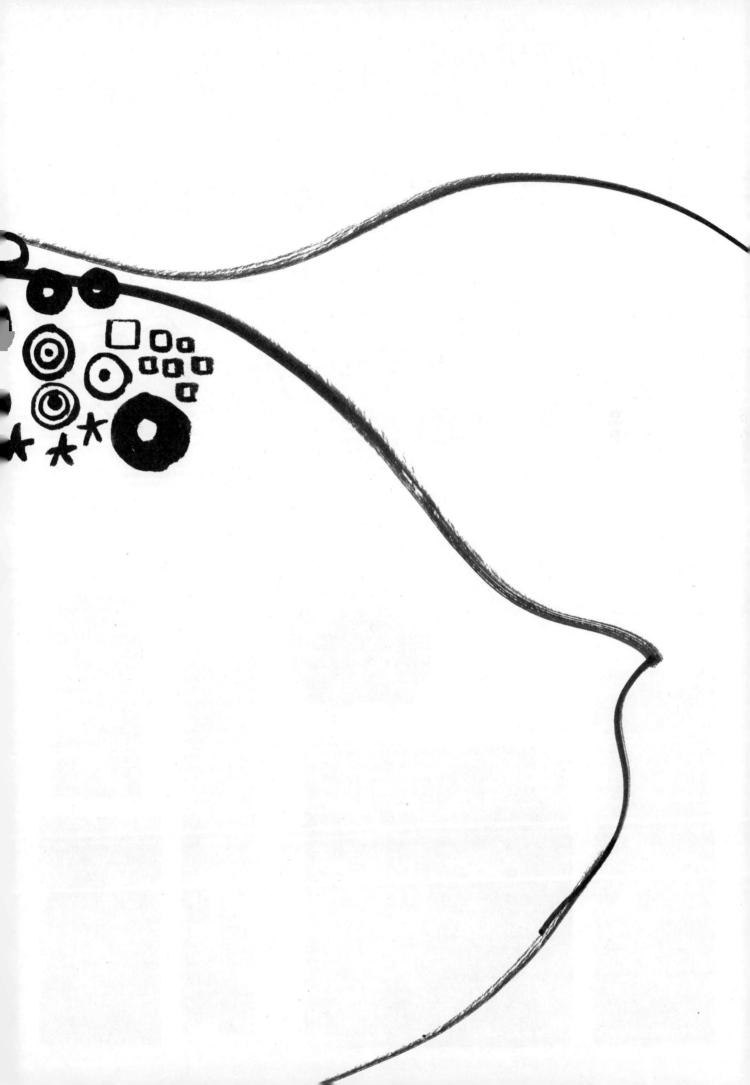

PRINTING GOLD PATTERNS

금색 패턴 만들기

준비물

크래프트 폼
종이 받침대 또는 팔레트
금색물감
빨강, 검정물감
가위
브러시와 롤러
흰 종이

CRAFT FOAM

TRAY

1. 직사각형과 원형을 서로 다른 사이즈로 오리세요.
2. 오린 종이에 롤러로 칠을 하고 흰 종이에 눌러서 이 모양들이 프린트되게 해요.
 모양들이 서로 가깝게 프린트되도록 하세요.

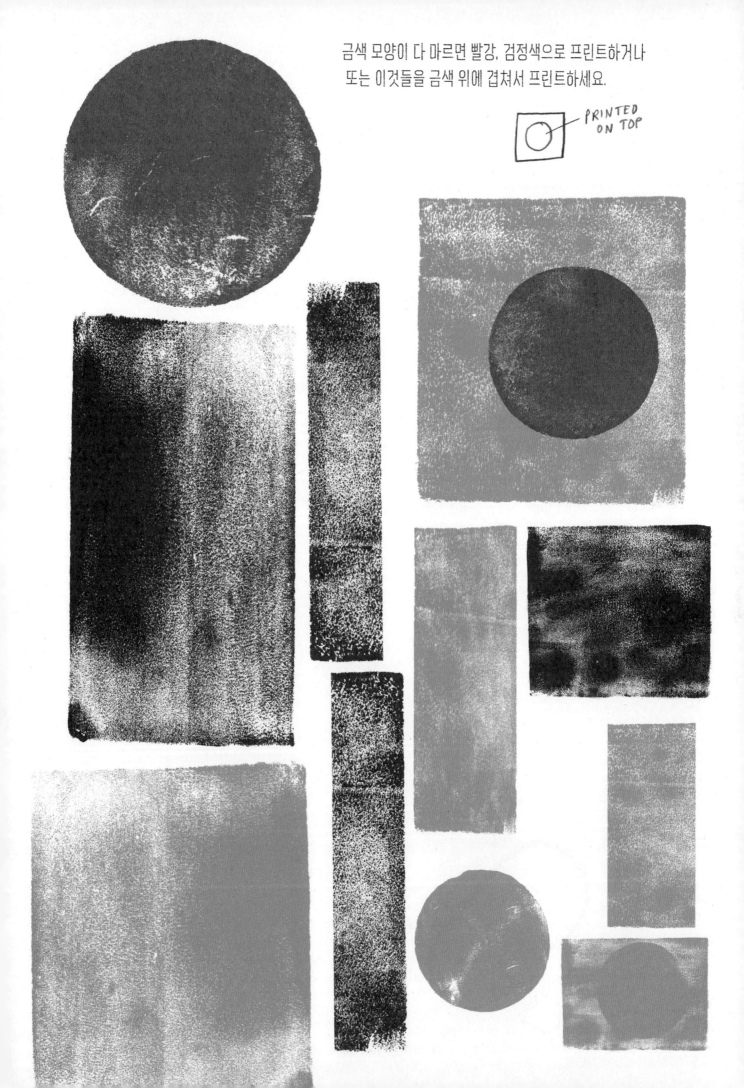

금색 모양이 다 마르면 빨강, 검정색으로 프린트하거나
또는 이것들을 금색 위에 겹쳐서 프린트하세요.

PRINTED
ON TOP

이곳에 가족들의 얼굴과 머리를 그려보세요.
오려둔 종이 모양들로 다양한 패턴을 만들어
그들의 옷과 배경을 꾸며보세요.

TREE OF LIFE

인생 나무 그리기

구스타프 클림트는 생기 넘치는 컬러로 인생 나무를 그렸습니다.
인생 나무는 많은 문화 속의 공통적 심볼이지요.
하늘로 솟아오른 가지들은 하늘과 땅 사이의 연결을 나타내며 나무의 뿌리는 지하세계를 나타냅니다.

1. 종이를 반으로 접으세요.

2. 부드러운 연필로 종이 한 면에
 나무의 반쪽을 그리세요.

3. 종이가 덮이도록 반으로 접고
 모든 선이 다 묻어나도록 연필의
 끝으로 강하게 문질러요.

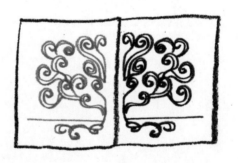

4. 종이의 반대 면에 그림의 희미한
 복사본이 나타날 거예요.
 : 거울 이미지

5. 연필로 이 희미한 선들을 따라가 보세요. 대칭의 가지가 있는 나무를 그리게 될거예요.

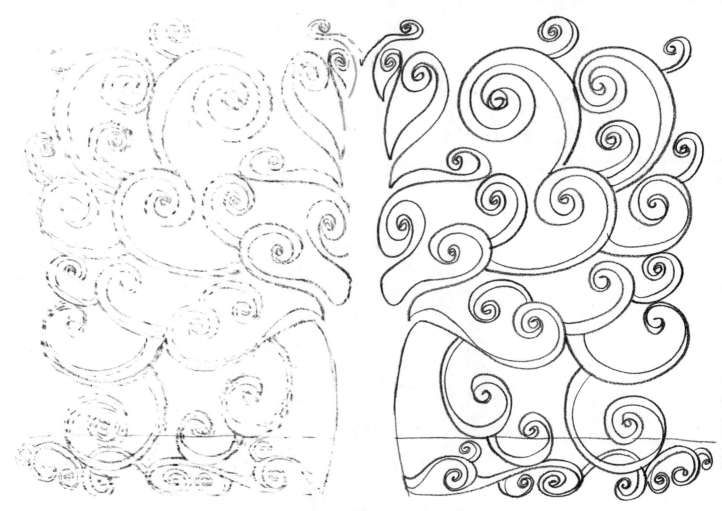

이제 여기에 색을 칠하고 열매와 새들을 그려보세요.

David Hockney

데이빗 호크니는 "드로잉은 보는 것을 향상시켜주는 길"이라고 말했습니다. 그는 사물을 보고 그것들이 어떻게 움직이고 변하는지 여러 가지 방법으로 기록하며 그림에서 사진, 영화까지 엄청나게 다양한 작품들을 만들었습니다. 이 장에서 나는 물이 움직이는 것을 보며 그 움직임 속의 모양을 그리려 시도하였습니다.

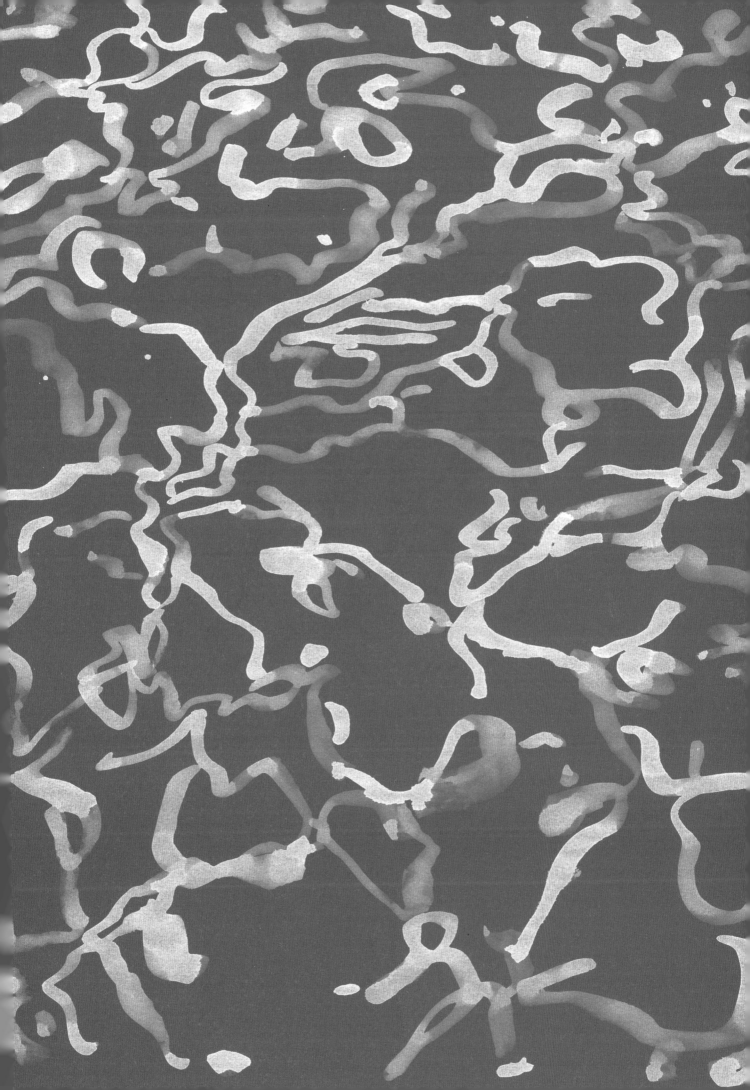

LOOKING AT WATER
물 관찰하기

데이빗 호크니는 그의 수영장에서 물에 대한 연구를 많이 하였습니다. 호크니처럼 바닷물이나 강물, 욕조 속의 물, 유리잔 속의 물 또는 사진 속의 물을 보며 그 모양과 패턴을 연구해 보세요.

물의 패턴
앞 페이지에서 내가 색지에 하얀색으로 물의 패턴을 그린 것처럼 물의 패턴을 관찰하고 옆의 종이에 그려보세요.

준비물
흰색 구아슈 물감 또는 포스터 물감 (묽은 물감은 안돼요.)
색지(반대 색상)
둥근 페인트 붓
물에 대한 참고자료(또는 상단의 그림 카피)

1. 물 속에 물감을 떨어뜨리고 섞어요.
2. 물 속에서의 밝거나 어두운 모양, 패턴을 관찰하세요. 그리고 색지에 그것들을 옮겨보아요.

PHOTO COLLAGES

포토 콜라주

데이비드 호크니는 사람과 풍경, 사물들의 포토 콜라주 작업을 스스로 '참여자(JOINERS)'라 이름 붙였습니다. 그의 첫 번째 참여자(JOINERS)는 정사각의 폴라로이드 사진으로 만들어졌고 나중에는 일반 직사각의 사진이 사용되었지요. 호크니의 포토 콜라주는 입체파 그림과 매우 흡사합니다.
입체파 그림에서는 사물이 동시에 여러 각도로 보입니다.

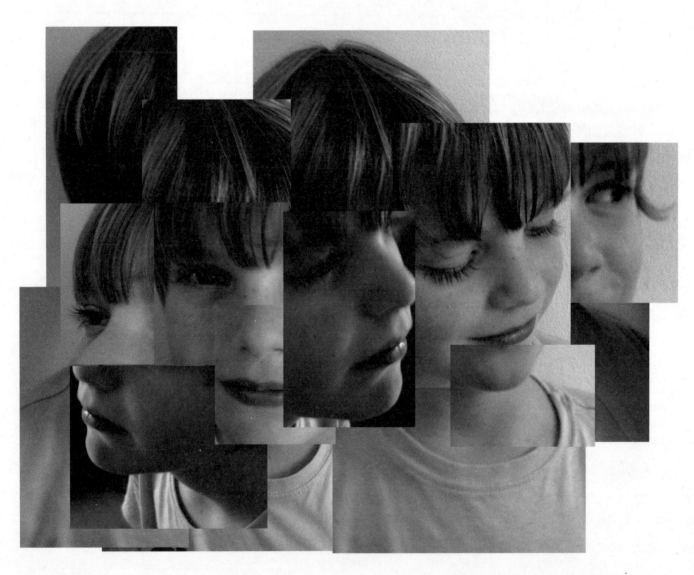

나는 이 소년을 모두 다른 각도에서
촬영한 9장의 사진들을 자르고
오려서 퍼즐처럼 맞추어 보았어요.

그리드를 활용하는 것 또한 입체화나 호크니와 같은 콜라주를 창작하는 데 효율적 방법이지요.

나는 이 수영장 콜라주를 만드는 데 대여섯 장의 사진을 사용했습니다.

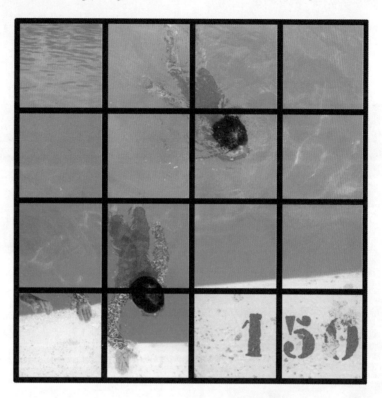

물에 대한 사진(잡지에서도 수집 가능)을 수집하여 이 사진을 완성시켜보세요.
꼭 같은 푸른색일 필요는 없어요. 사실 다양할수록 더 좋지요.
그리드의 검은 선이 손실되지 않도록 주의하세요. 이선은 이미지를 나타내는 데 도움이 돼요.

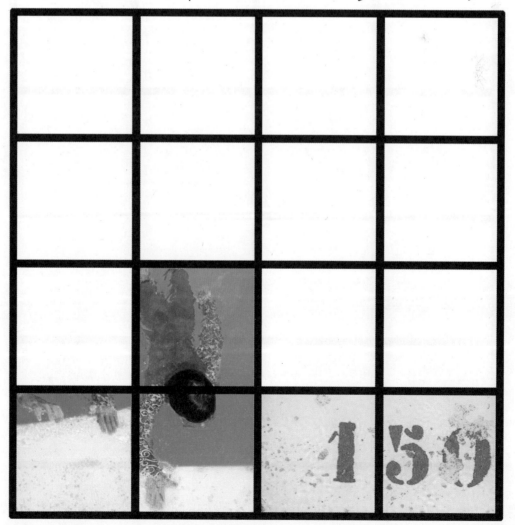

이제 자신만의 포토 콜라주를 만들 수 있어요.
사람, 풍경 또는 정물화에서 재미있는
대상을 찾아보세요.

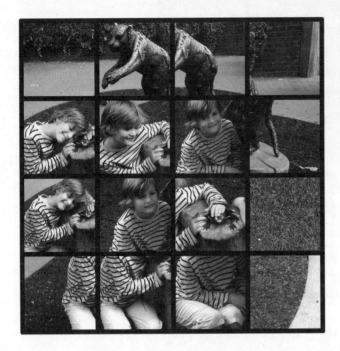

사물을 중앙에서 상하좌우로 움직이며
10~20장의 사진을 찍어보세요
자신이 맞추어볼 퍼즐을 만드는 것
같을 거예요.

자신의 사진을 오려서 그리드 위에 맞추어 보아요. 움직임과 패턴의 감각을 만들어갈 수 있어요.

호크니는 가장 최근 작품에서 그리드를 사용했습니다. 커다란 하나의 그림을 그린다기보다는, 여러 개의 캔버스에 그린 후 그것들을 합쳐서 커다란 그림을 만듭니다.

자신의 그림을 오려서 그리드 위에 맞추거나 또는 그리드 위에 그려볼수도 있어요. 풍경화나 인물화도 그려보세요.

COLOUR PAPER FOR CUTTING and STICKING

JOAN MIRÓ (1893–1983)
호안 미로

호안미로는 스페인 바르셀로나 출신의 화가이자 조각가, 도예가이다.

일곱 살 때부터 그림을 그리기 시작한 미로는 어른이 되어서도 유아적인 천진난만함에 절묘한 기술이 매치된 시적 회화를 만들어냈고 야수파와 입체파, 그리고 초현실주의에서 영향을 받아 자신만의 독특한 색채를 가진 양식을 만들어냈다.

그는 1924년 초현실주의 예술가 그룹의 일원이 되었다. 그의 작품이 표현해낸 상징적이며 시적인 본성과 그것에 내재된 이중성과 모순은 그룹이 주장하는 환각적이고 오토마티즘적인 맥락에서 잘 들어맞았으나 이후 그는 오브제와 콜라주를 시도하면서 독자적인 화풍을 만들어냈다.

제2차 세계대전이 발발하자 그는 1940년 가족과 함께 파리로부터 바르셀로나로 돌아와 남은 인생을 작품 제작에 몰두하였다. 그는 회화, 판화, 조각, 도자기 등 다방면에 재능을 발휘하며 뛰어난 작품들을 많이 남겼다.

PHILIP GUSTON (1913–1980)
필립 거스턴

캐나다 태생의 미국 화가 필립 거스턴은 1950년대에 추상표현주의 미술의 주요 화가 중 한 명으로 알려졌다.

1960년대 말 뉴욕의 말버러 갤러리에서 열린 전시회를 기점으로 그는 추상표현주의에서 서사적인 구상회화로 돌아섰다. 만화적 인물과 형식을 빌려온 그의 후기 작품은 익살과 웃음을 자아내지만 그 기저에 깔린 통렬함은 인간의 본성을 신랄하게 비판한다.

이러한 그의 작품들은 만화처럼 유치하고 보잘것없다는 이유로 평론가들에게 조롱당했고 그의 그림을 좋아했던 대중들에게도 실망을 안겼다.

그러나 그는 1980년에 죽을 때까지 이 그림들을 계속 그렸고, 바로 이 그림들로 명성을 얻었다. 또한 이 그림들은 추상과 구상의 경계를 허물었고 다음 세대의 화가들에게 커다란 영향을 끼쳤다.

JIVYA SOMA MASHE (born 1934)
지브야 소마 매쉬

지브야 소마 매쉬는 왈리부족의 예술형식을 대중화한 인도의 화가이다.

그는 부족을 위한 예술가로서 그들의 의식 절차를 위한 이미지를 만들어내고 디자인했다. 왈리 부족 사람들은 사람과 나무, 동물 등 모든 사물과 생명체는 영적인 존재라고 믿었고, 이러한 영향으로 그는 인간과 새, 동물, 곤충 등 모든 것이 밤낮으로 움직이며 '삶은 움직임'이라고 말한 바 있다.

1970년대까지만 해도 왈리 부족의 의식 행위로 행해지던 이러한 예술행위는 매쉬에 의해 특별한 의식이 아닌 일상적인 예술로 변화했고 이후 그의 재능은 국제적으로 주목을 받았다.

EDUARDO CHILLIDA (1924–2002)
에두아르도 칠리다

에두아르도 칠리다는 스페인의 소수민족인 바스크족 출신의 유명한 추상 조각가이다.

그는 대학에서 전공한 건축학을 포기하고 파리로 건너가 석고와 점토 작업을 시작했다. 그는 공간에 영혼을 불어넣은 조각가로 명성을 얻게 되었고 다양한 기술과 재료로 공간에 대한 새로운 탐구를 하였다.

그는 공간예술로서 소수 민족이 갖고 있는 토속 신앙을 세계에 알렸고 민족적 정체성을 현대적인 추상 조각으로 표현함으로써 인간과 자연과의 관계에 초점을 맞춘 작품을 선보였다.

그는 바다와 안개 자욱한 하늘, 그리고 굽이치며 흐르는 계곡 같은 자신의 고향 이미지에서 작품의 영감을 얻었다. 말년에 칠리다는 가장 활발히 작업하는 스페인의 조각가로 널리 인정을 받았다.

SONIA DELAUNAY (1885–1979)
소니아 들로네

소니아 들로네는 우크라이나 태생의 여성화가이자 삽화가, 의류 디자이너이다.

장식적이고 화려한 색채의 기하학적 형태는 그녀의 트레이드 마크이다. 소냐는 남편 로베르 들로네와 함께 입체파에서 파생된 오르피즘(Orphism)이라는 새로운 유파를 발전시켰다. 입체주의에서 분파된 오르피즘은 입체적 조형성과 감각적인 화려한 색채, 그리고 리드미컬한 율동성을 그 특징으로 한다.

강렬한 색과 기하학적인 모양으로 표현된 그녀의 작품은 페인팅, 텍스타일 디자인 및 무대 세트 디자인으로까지 확장되었다. 이처럼 미술 작품뿐만 아니라 이불이나 패션, 자동차 디자인에 이르기까지 화려한 색채와 기하학적인 구성을 과감히 접목시켜 예술과 일상의 경계를 초월했던 그녀는 시대의 흐름에 색채를 부여한 '도시적인' 미술을 창조하였다.

SALVADOR DALÍ (1904–1989)
살바도르 달리

살바도르 달리는 스페인 카탈루냐 지방 태생의 초현실주의 화가이다.

그는 무의식을 이용하여 더욱 커다란 예술적 창조성을 얻고자 노력했고 자신의 기괴한 무의식에 대한 통찰을 제시하며 전세계에 이름이 알려지기 시작했다. 그 스스로 편집광적, 비판적 방법이라 부른 그의 창작기법은 이상하고 비합리적인 환각을 객관적, 사실적으로 표현하고자 한 것이었다.

그는 자신의 삶 그 자체를 예술로 승화시킨 20세기의 가장 다재다능한 예술가였고, 회화작품 외에도 조각, 판화, 패션, 광고, 글쓰기, 영화 등 상업미술을 비롯한 예술 전 분야에서 전방위적인 활동을 펼쳤다.

그의 괴팍한 성격과 기이한 행동들은 때로 그의 작품보다 더 관심을 끌었다. 그러나 그는 그저 미치광이나 괴짜, 기인이라는 표현으로 정의내릴 수 없는 천재였다.

WASSILY KANDINSKY (1866–1944)
바실리 칸딘스키

바실리 칸딘스키는 러시아의 화가, 판화가, 예술이론가이다.
그는 모스크바에서의 법학과 경제학 공부를 포기하고 독일에서
예술을 공부했다. 그는 19세기 말 유럽 전역에 떠오르고 있던 모든
새로운 예술 스타일에 관심을 갖게 되었다.
그는 형상과 색을 단지 육체적인 것 이상으로 보았고, 음표와 특정
색의 관계에 관한 자신의 이론을 개발하기 시작했다. 1910년
경부터 그는 추상적인 그림 작업만 했다. 러시아, 독일, 프랑스에서
평생 동안 칸딘스키의 작업은 영성과 감정을 시각적으로
표현했으며 다른 사람들도 그와 같은 작업을 하도록 도왔다.

HENRI MATISSE (1869–1954)
앙리 마티스

앙리 마티스는 프랑스의 화가이자 조각가로서 사람과 사물과
풍경을 생동감 넘치는 색과 형태로 묘사했다.
마티스는 원래 파리에서 법학을 전공하였으나, 병에 걸려 요양을
하는 동안 어머니가 사주신 물감으로 그림을 그리면서 화가로
전향하였다. 마티스는 야수주의의 창시자로 강렬한 색채와 형태의
작품을 선보였다. 그가 주도한 야수파(포비슴) 운동은 20세기
회화의 일대 혁명이며, 원색의 대담한 병렬을 강조하여 강렬한
개성적 표현을 기도하였다. 그는 회화, 조각, '종이 오리기'(cutouts)
를 포함한 그래픽 아트 등의 다양한 분야에서 명성을 떨쳤다.

BEN NICHOLSON (1894–1982)
벤 니콜슨

벤 니콜슨은 추상적인 구성과 풍경, 정물화를 주로 그린 영국의
화가이다.
니콜슨의 부모는 둘 다 화가였고 어릴 때부터 그는 큐비즘 같은
예술적 아이디어에 관심을 많이 가졌다. 큐비즘은 그려진 사물을
보는 새로운 방법이었다. 그는 오랜 세월에 걸쳐 사실적인
스타일과 덜 사실적인(혹은 '추상적인') 스타일을 옮겨다녔다.
그의 그림과 조각(때로는 둘 다)은 색상과 미묘한 질감, 대체로 잘
어울리는 선명한 모양 등을 특징으로 한다.

FRIDA KAHLO (1907–1954)
프리다 칼로

프리다 칼로는 소아마비와 교통사고 후유증에 의한 삶의 고통을
멕시코적 전통에 실어 작품으로 승화시킨 멕시코의 화가이다.
이상하고 꿈 같은 초상화 작품들을 통해 보여진 그녀의 삶의
이미지는 종종 초현실적이고 원시적인 것으로 불려왔다.
화려하고 상징적인 이미지로 가득찬 칼로의 작품들은 멕시코와
아메리카 원주민 문화 의 전통을 바탕으로 제작되었다. 그녀의
작품들은 멕시코의 격동의 역사를 주로 묘사했던 남편 디에고
리베라(Diego Rivera)의 벽화에 영향을 주었고 동시에 그녀 역시
남편의 영향을 받았다.

JASPER JOHNS (born 1930)
재스퍼 존스

재스퍼 존스는 미국의 화가이며 조각가이자 평론가로서 그는
평범한 사물들을 새로운 시각으로 볼 수 있도록 조명한 현대 미술
작품들을 제작했다.
그는 일상생활에서 친숙한 이차원적 사물을 사용해 감정이 배제된
추상적 문양으로 바꿔놓음으로써 기존 전위예술의 주류였던
추상표현주의를 네오 다다이즘으로 발전시켰다. 그는 미국
문화의 상징인 미국 국기를 채택해 거기에서 감정적인 요소를
배제하고 깃발 문양의 상태만으로 만들어, 이것이 깃발인가
아니면 깃발 그림인가 하는 문제를 제기했다.

PAUL KLEE (1879–1940)
파울 클레

파울 클레는 독일과 스위스 화가로 그의 작품은 오늘날의 예술
및 디자인 세계에서 사용되는 건축 및 디자인 개념을 토대로 하고
있다.
그의 위대한 친구 칸딘스키와 마찬가지로 클레는 추상적인 것에
매우 관심이 많았으며, 그의 예술은 점차적으로 추상적인 것에서
더 추상적인 것으로 발전했다. 1920년대에 클레와 칸딘스키는
혁신적인 학교 바우하우스(Bauhaus)에서 예술과 공예에 대해
가르쳤고, 클레는 예술과 디자인에 대한 자신의 이론을 새로운
세대에 전파했다.

EMILY KNGWARREYE (1910–1996)
에밀리 쿵와레예

에밀리 쿵와레예는 호주 원주민 화가로 현대 호주 원주민 미술사에서 가장 저명하고 성공적인 예술가 중 한 명이다.
그녀는 정식 미술교육을 받지도 않았고 무엇보다 70세가 넘어 그림을 그리기 시작했으나 자유분방한 표현으로 호주 원주민 화가의 대표로 손꼽히며 주목을 받았다. 그녀가 그림을 그린 것은 그녀 생의 마지막 8년 동안뿐이었다. 그러나 이 기간 동안 그녀는 3,000점이 넘는 작품을 그렸다.
그녀는 전통적인 회화기법 속에서 훈련되어 왔지만 여기에 동남아의 바틱 패턴과 같은 비전통적 디자인을 추가했다. 그녀의 회화는 매우 파워풀해서 호주 원주민 예술을 현대 미술 문화의 주류로 데려왔다.

ANDY WARHOL (1928–1987)
앤디 워홀

앤디 워홀은 미국의 미술가이자 팝 아트 운동의 선구자이다.
그는 돈, 달러 기호, 식품, 잡화, 구두, 유명인, 신문 스크랩 등 대중에게 익숙하고 잘 알려진 이미지를 이용해 20세기 미국의 문화적 정체성을 표현했다.
그는 하나의 이미지를 여러 장 복제하기 위해 화려한 색채 같은 도판을 대량으로 생산할 수 있는 실크스크린 기법을 이용했고, 작업실의 조수들도 작품 제작에 참여시킴으로써 의식적으로 완성작에서 미술가의 손길을 지워버렸다. 그는 또한 영화 제작자였다. 그의 가장 잘 알려진 영화 중 하나는 《수면》이라고 한다. 5시간 20분 동안 누군가 자고 있는 영화!

HANNAH HÖCH (1889–1978)
한나 회흐

한나 회흐는 독일의 다다이즘 예술가이자 포토몽타주의 창시자 중 한 명으로 색종이나 직물 대신 사진을 이용한 콜라주 기법을 사용했다.
그녀는 베를린 다다운동에 참여한 유일한 여성으로 포토몽타주와 콜라주를 이용해 당대의 정치적 사건들과 대격변, 그리고 여성의 역할과 지위에 대하여 특유의 재치 넘치고 세련된 풍자로 일침을 가하였다.
회흐는 삽화가 들어간 인쇄물을 찢고 조합하는 과정을 통해 포토몽타주라는 새로운 작업 방식을 선보였다. 초기작은 급속히 변해가는 사회 속의 여성문제를 다루었고 이후 서구 사회에서의 전통적인 미 관념을 공격했다.
그녀는 다다 그룹의 해체 이후에도 가장 오랫동안 다다 활동을 하였으며, 1978년 베를린에서 생을 마감하였다.

HOKUSAI (1760–1849)
호쿠사이

호쿠사이는 일본 에도시대에 활약한 목판화가로 우키요에의 대표적인 작가이다.
삼라만상 모든 것을 그림에 담는 것이 목표였던 그는 일생 동안 3만 점이 넘는 작품을 남겼으며, 연작인 《후가쿠 36경 富嶽三十六景》은 일본 풍경판화 역사에서 정점을 이룬다.
그는 자연의 물상에 자신의 주관을 반영하여 그리는 독특한 화풍을 만들어냈고, 그의 작품은 모네, 반 고흐 등 서양의 인상파 및 후기 인상파 화가들에게 강렬한 인상을 심어주었다.
호쿠사이의 인물화는 인물의 자태나 동작 등 활동적인 구성에 힘을 기울였기 때문에 표정이나 동작에 부합되도록 인물을 과장되게 묘사한 것이 특징이다.

GUSTAV KLIMT (1862–1918)
구스타프 클림트

구스타프 클림트는 형태와 구성과 상징의 아름다움을 포착하려 했던 오스트리아의 화가였다.
그는 전통적인 미술에 대항하여 빈 분리파를 창시하고, 빈의 아르누보 운동의 핵심인물이 되었다. 그의 초기 작품은 지극히 전통적인 사실적 화풍을 보여주었지만 이후 점점 더 평면적이지만 장식적이고 구성적인 방향으로 나아갔으며, 특유의 반항적이고 회의적인 주제의식을 드러냄으로써 큰 비난과 함께 명성을 얻은 바 있다.
평생토록 찬반논의가 무성했던 클림트는 대중, 주류 미술계 그리고 평론가들로부터 사랑과 미움을 동시에 받았다.

DAVID HOCKNEY (born 1937)
데이비드 호크니

데이비드 호크니는 화가이자 판화가이고 무대 디자이너이자 사진 작가이다.
그는 1960년대 팝아트 운동에 중요한 공헌을 했으며 20세기 가장 영향력 있는 영국 예술가 중 한 명이다. 팝아트와 사진에서 유래한 사실성을 추구하였고 어떠한 기법이든 가능한 한 기법을 쓰지 않는 특징을 지니고 있었다.
그는 오페라나 발레를 위한 무대 디자이너로서도 국제적인 명성을 얻었고 여러 책의 일러스트레이터로도 참여했다.
그는 회화에서 사람과 장소, 물건이나 장면의 세부를 찍은 다음 붙여 넣어 완전한 그림을 만들어 큰 사진 작품을 만드는 것으로도 유명했다.

Thank You

Angus Hyland
for 'art direction and 'domestic help'.
I would like to thank the wonderful team
at Laurence King Publishing for their
patience, commitment and guidance on
this project.
A special mention to Laurence King, who
encouraged me to start it, and Donald Dinwiddie,
my editor, who helped shape it and gently
pushed me to finish it.

Mark Cass for all his support. CASS ART

Hamish and Alexander for their ideas and
inspiration.

Charlotte Retief
for design, production and professionalism.

thanks to Felicity Awdry / Production

Dominique Lorenz

Elizabeth Sheinkman, my literary agent at W.M.E.

Heart Agency UK, my artist's agent.

Kate Burvill for promotion.

Animade TV.

With Associates, digital consultancy.

www.mariondeuchars.com